彰化學 047

施並錫
魅力刀與彩筆誌

康原◎文　　施並錫◎圖

晨星出版

追逐一個文化夢想
十年經營彰化學

<div align="right">—————————————————————— 林明德</div>

一九八〇年代，後殖民思潮蔚為趨勢，臺灣社會受到波及，主體意識逐漸浮起，社區營造成為新觀念。於是各縣市鄉鎮紛紛發聲，編纂史志，以重建歷史、恢復土地記憶，有志之士更是積極投入研究，而金門學、宜蘭學、苗栗學、……相繼推出，一時成為顯學。

這些學術現象的醞釀與形成，我曾經直接或間接參與其事，對當中的來龍去脈自有某種程度的了解，也引起相當深刻的反思。基本上，對各族群與地方的文化（包括人文、社會、自然等科學）進行有系統的挖掘、整合，並以學術觀點加以研究，以累積文化資產，恢復土地記憶，使之成為一門學問，如此才有資格登上學術殿堂，取得「學門」之身分證。

一九九六年，我從服務二十五年的私立輔仁大學退休，獲聘國立彰化師大國文系，此一逆向的職業生涯，引發我對學術事業的重新思考，在教學、研究之餘，雖然繼續民俗藝術的田野調查，卻開始規劃幾項長遠的文化工程。一九九九年，個人接受彰化縣文化局的委託，進行為期一年的飲食文化調查研究，帶領四位研究生進出二十六

個鄉鎮市，訪問二百三十多個飲食點與十多位總舖師，最後繳交三十五萬字的成果。當時，我曾說：「往昔，有一府二鹿三艋舺的符碼；今天，飲食文化見證半線的風華。」長期以來，透過訪查、研究，我逐漸發見彰化文化底蘊的豐美。

彰化一帶，舊稱半線，是來自平埔族「半線社」之名。清雍正元年（1723），正式立縣；四年（1726），創建孔廟，先賢以「設學立教，以彰雅化」期許，並命名為「彰化縣」。在地理上，彰化位於臺灣中部，除東部邊緣少許山巒外，大部分為平原，濁水溪流過，土地肥沃，農業發達，稻米飄香，夙有「臺灣第一穀倉」之美譽。三百多年來，彰化族群多元，人文薈萃，並且積累許多有形、無形的文化資產，其風華之多采多姿，令人目不遐給。二十五座古蹟群，詮釋古老的營造智慧，各式各樣民居，特別是鹿港聚落，展現先民的生活美學；戲曲彰化，多音交響，南管、北管、高甲戲、歌仔戲與布袋戲，傳唱斯土斯民的心聲與夢想；繁複的民間工藝，精緻的傳統家具，在在流露生活的餘裕與巧思；而人傑地靈，文風鼎盛，舊新文學引領風騷，而且成果斐然；至於潛藏民間的文學，活潑多樣，儼然是活化石，訴說彰化人的故事。

這些元素是彰化文化底蘊的原姿，它們內聚成為一顆堅實、燦爛的人文鑽石。三十年，我親近彰化，探勘寶藏，證明其人文內涵的豐饒多元，在因緣俱足下，正式推出「啟動彰化學」的構想，在地文學家康原，不僅認同還帶著我去拜會地方人士、企業家。透過計畫的說明、遊說，終於獲得一些仕紳的贊同與支持，為這項文化工程奠定扎實的基礎。我們先成立編委會，擬訂系列子題，例如：宗教、歷史、地理、社會、民俗、民間文學、古典文學、現代文學、傳統建築、傳統表演藝術、傳統手工藝與

飲食文化，同步展開敦請學者專家分門別類選題撰寫，其終極目標是挖掘彰化文化內涵，出版彰化學叢書，以累積半線人文資源。原先預計每年十二冊，五年六十冊（2007～2011），不過由於若干因素與我個人屆齡退休（2011），不得不延後，而修改為十年，目前已出版四十餘冊，預計兩年後完成。這裡列舉一些「發見」供大家分享：

（一）民間文學系列：《人間典範全興總裁》，由口述歷史與諺語梭織吳聰其先生從飼牛囝仔到大企業家的心路歷程，為人間典範塑像；《陳再得的台灣歌仔》守住歌仔先珍貴的地方傳說，平添民間文學史頁；《台灣童謠園丁——施福珍囝仔歌研究》，揭開囝仔歌的奧祕，讓兒童透過囝仔歌認識鄉土、學習諺語、陶冶性情。而鹿港民間文學的活化石——黃金隆的口述歷史，是我們還在進行中的計畫。

（二）古典文學系列：《臺灣古典詩家洪棄生》、《陳肇興及其陶村詩稿》、《臺灣末代傳統文人——施文炳詩文集》三書充分說明彰化的文風傳統，與古典文學的精采。加上賴和的漢詩研究……，將可使這一系列更為充實。

（三）現代文學系列：《王白淵·荊棘之道》、翁鬧《有港口的街市》、《錦連的年代——錦連新詩研究》、《生命之詩——林亨泰中日文詩集》、《給小數點台灣——曹開數學詩》、《親近彰化文學作家》……，涵蓋先行、中生與新生三代，自清代、日治迄今，菁英輩出，小說、新詩、散文等傑作，琳瑯滿目，證明了在人文彰化沃土上果實纍纍。值得一提的是，翁鬧長篇小說的出土為臺灣文學史補上一頁；而曹開數學詩綻放於白色煉獄，與跨越兩代語言的詩人林亨泰，處處反映磺溪一脈相傳的抗議

精神。

（四）《南管音樂》、《北管音樂》、《彰化縣曲館與武館 I～V》、《彰化書院與科舉》、《維繫傳統文化命脈──員林興賢書院與吟社》、《鹿港丁家大宅》與《鹿港意樓──慶昌行家族史研究》，前三種解析戲曲彰化這一符碼，尤其是林美容教授開出區域專題普查研究，為彰化留下珍貴的文獻資料。書院為一地文風所繫，關係彰化文化命脈，古樸建築依然飄溢書香；而丁家大宅、意樓則是鹿港風華的見證，也是先民營造智慧的展示。即將出版的賴志彰傳統民居、李乾朗傳統建築、陳仕賢的寺廟與李奕興的彩繪，必能全面的呈現老彰化的容顏。

這套叢書的誕生，從無到有，歷經十年，真是不尋常，也不可思議，它是一項艱辛又浩大的文化工程，也是地方學的範例，更是臺灣學嶄新的里程碑。非常感謝彰化師大與臺文所的協助，全興、頂新、帝寶等文教基金會的支持；專業出版社晨星，在編輯、美編上，為叢書塑造風格；書法名家也是彰化人杜忠誥教授，親自以篆書題寫「彰化學」，為叢書增添不少光彩，在此一併感謝。

叢書的面世，正是夢想兌現的時刻，謹以這套書獻給彰化鄉親，以及我們愛戀的臺灣，這是康原與我的共同心願。

林明德（1946～　），臺灣高雄市人。國立政治大學中文博士。曾任國立彰化師範大學國文學系教授兼副校長。投入民俗藝術研究三十年，致力挖掘族群人文，整合民俗藝術，強調民俗是一切藝術的土壤。著有《臺澎金馬地區區聯調查研究》（1994）、《文學典範的反思》（1996）、《彰化縣飲食文化》（2002）、《阮註定是搬戲的命》（2003）、《臺中飲食風華》（2006）、《斟酌雅俗》（2009）、《俗之美》（2010）、《戲海女神龍》（2011）、《小西園偶戲藝術》（2012）、《粧佛藝師──施至輝生命史及其作品圖錄》（2012）、《剪紙藝術師──李煥章》（2013）等。

勉勵自己　迎向明天

―――――――――――――― 施並錫

　　自畫像和他人畫像是不一樣的，前者是「自我感覺良好」與「我見青山多嫵媚」的己見；後者是透過旁觀的他人慧眼之妙見洞察。切入的角度和觀察點自是有別。而熟稔深淺程度不一樣的執筆者，勾勒出來的樣貌也不相同。我從事繪畫工作，一向都繪他人，這一回是他人畫我，且用文筆而非畫筆。這個大描繪者就是康原君。

　　康原君是我相當景仰的當代臺灣文學家。他是不折不扣的文化戰士。我在康原君身上看見臺灣傳承的正向特點：正直、關懷、勤樸、奮發與韌性；更看到八卦山的賴和精神――慈悲為懷並對抗不公不義的勇氣。幾次聆聽康原君演説，都提到賴和的主張：「勇士當為義鬥爭。」這句話早已成為康原君的座右銘之一了。

　　康原君將生活和創作理念結合。理念貫穿在他的詩歌、散文、傳記及歌曲吟唱乃至於言行舉止裡，吻合古人所云：「是故詩者（即詩人），書身心之行李，序當時之憤氣。」憤氣也來自對國事、天下事的關心。若説「文藝是苦悶的象徵」，那麼文藝創作的先決條件是，必具有一顆能敏銳感受、掃描、觀想、觀照外界的赤子之心。而且還要有勇於反映及反應外來刺激，抗壓吶喊到轉化昇華的

能耐。

　　文藝創作者離不開人群、社會與自然。漢儒董仲舒早有言：「人之所為，極其美惡，與天地流通而往來相應。」真摯的作家，寫作加生活的磨練，使得他漸能看透宇宙大靈魂（美・愛默生之語）的意志、生命現象以及世態炎涼、人間冷暖等。昔日的賴和（臺灣新文學之父）和今日的康原，及一些優質的文藝作家，盡是如此。

　　我個人嚮往並欽羨「行之乎淑世之途　遊之乎繪藝之園」的藝術創作生活。理念相同才幸得佳緣與康原君「以文會友」地往來相應。故看得到康原君的生命境地實蘊含平易簡樸、堅韌不屈及真摯虔誠。他的所有創作皆能夠在平易近人、深入淺出的鋪陳中顯示出他的奧蹟和賴和〈一桿秤子〉般憂國護民的情懷。他豁達超世卻不忘情於淑世，是一位「不志乎利且其言也藹如」的文化人。其創作全基於愛土、愛民、愛家園，加以生活經驗豐富，作品自然淵穆光華，耐人尋味而啟人良多。

　　康原君和我，活過相同的年代，歷經大同小異的生長背景；那是高喊反共抗俄口號的年頭，威權意識高漲、資訊封鎖；那是瀰漫農業性格的社會，民風保守，物資匱乏。我們都見證了辛苦匱乏與不公不義。我們同是貧瘠旱

攝於1980年代。

2005年登頂玉山。

地上的文藝小種子，從自生自滅活到自力更生。我們從磨練中過來，深諳凡所有一切得來不易，而流失卻迅速。我們在生活中學習並培養自立、自律與自主的人生態度，還有韌性。也常常給自己訂立目標和希望。我察覺康原君做得比我好，且許多方面足為我師。

法國笛卡爾在其《方法序說》扉頁上所寫的座右銘是「行動吧！懷抱希望。」我覺得這幾個字也在康原君做人和寫作上顯現無遺。我也樂於將它挪借當作我的座右銘。年輕的生命總蘊藏著不服輸的行動力量。只是冬去山明水秀，春來鳥語花香，如梭的數十寒暑歲月裡，自己也做了一些芝麻綠豆的事情、畫了一些微不足道的畫作。回溯昔日種種，歷歷在目，彷彿昨日般。而時光一去永不回，韶華不為少年留。內心總希望這趟生命旅程，能留下些微吉光片羽，雪泥鴻爪。

十數年來，康兄與我常有意見或觀念的交流，我們有不少重疊相合的理念。有一主項「維護臺灣價值、文化、尊嚴和精神」是同方向的。因此諸緣和合，終得小確幸，讓康原大師執筆描繪。康兄為文，惠我諸多勉勵與啟發，我更當學習康兄，展現勤勉與韌性，懷抱希望，效法賴和之所秉持而行動，迎向明天。

2003年就任高雄縣文化局長。

全家合影，2005年。

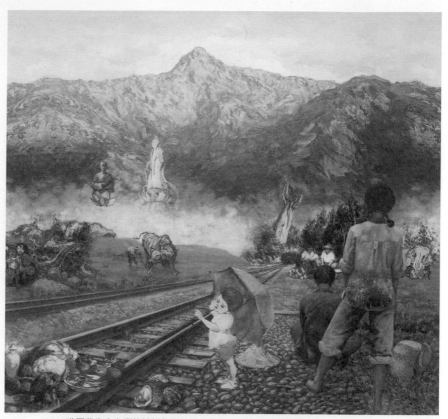

2014港區藝術中心彩筆誌編年展封面（代表施並錫的繪畫歷程）。

從「美麗島」到「沒力島」

———————————————————————— 康 原

　　二○○六年，我書寫《八卦山下的詩人林亨泰》，為得到國家文藝獎的詩人立傳，讓玉山社出版；曾經以「鄉土文學論戰與〈臺灣〉」立了一個章節；這章節中我寫著：「……林亨泰雖然沒有直接參與這次的鄉土文學論戰，卻持續發表各種以寫實主義描繪手法，刻畫臺灣本土的全貌，涵蓋生活事件、社會現象、政治型態等等；例如〈生活〉、〈弄髒了的臉〉、〈臺灣〉、〈主權的更遞〉、〈賴皮狗〉等作品，都扣緊時代的面貌。」以詩來批判社會，拆穿美麗的謊言，讓世人得到警惕。

　　〈臺灣〉的詩寫著：

　　　　以綠色畫上陸界的
　　　　臺灣，啊，美麗島
　　　　住下了六十年後
　　　　第一次離開了妳
　　　　從雲上俯看，更能證明
　　　　臺灣，啊，妳是美麗的

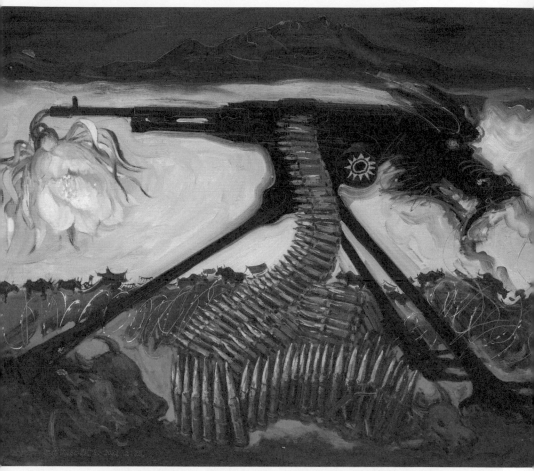

〈二二八事件的聯想──寬恕的力量〉，40F油畫，2002。

以白色鑲嵌岸邊的
臺灣，啊，美麗島
離開了一陣子後
又回到了妳身邊
從機場走出，竟然發現
臺灣，啊，妳是髒亂的

這首詩用兩段對比的文字，寫出一個深愛臺灣的詩人，在未出國以前他看臺灣是美麗的；沒想到離開臺灣到美國去，回來卻發現臺灣是髒亂的。詩寫出詩人對自己的母親（臺灣）深沉的批判；用對比的形式，比較出國前後對臺灣的觀感，回國後可能發現：臺灣在政治上是紛爭的；在環境上是髒亂的；人心上是自私自利的，有一種痛苦的心情。這首詩是值得臺灣人細細品味、慢慢思考的作品，有關心、有摯愛才會對自己的家國提出批判，希望愛臺灣的人共同省思。

二〇一四年畫家施並錫出版《圖繪沒力島傳說》一書，莊萬壽在推薦序中寫著：「二〇〇八年是臺灣再度沉淪的年代，美麗島從此被施教授命名為『沒力島』，島嶼居民是無力、無奈、無計可施，那是臺灣人的宿命……」。李筱峰也寫著：「……和我一樣，並錫兄斥責同胞為『戇臺灣仔』，再將『美麗島』叫成『沒力島』時，他一點也沒有絕望，他繼續畫作，繼續寫文章，就是希望喚醒『戇臺灣仔』不要再當『沒力島』的臣民，要當美麗島的主人。」

筆者有幸在這本書之前，為施教授寫了一篇〈魅力刀下的《沒力島》〉的序文，其中有這樣的一段話：

臺灣在十七世紀時，被葡萄牙人發現後，驚嘆稱呼著「Formosa！」的美麗島嶼，經過了幾個外來政權的剝削與壓制統治下，殖民者運用同化政策、愚民教育、分化策略等教育手段，使得臺灣人的善良本性慢慢被扭曲了。

本來樸素、善良、愚直的臺灣人民，長期接受殖民教育，養成了逆來順受的奴隸性格，形成「好騙、歹教、耳孔輕」的個性，俗語講：「人教毋行，鬼拖起跤走」、「牛牽到北京嘛是牛」、「講一個影，生一個子」，這三句俚語，印證了臺灣人的個性特徵，說明了諺語形成的社

會因素。

　　有人說：「作家、藝術家是社會的良心」，看到社會的不公不義，就提筆上陣口誅筆伐。有人說：「作家是社會的病理學家，專門為社會把脈，找出社會的病態。運用文學、藝術的方式表達，以趣味性的藝術客體，告訴執政者與提醒盲目的人民，社會的病症。」畫家施並錫運用他的鋼筆與彩筆，診斷臺灣這塊土地，以「左文右圖」的方式，寫與繪下了臺灣的病歷，透過彩筆畫出詼諧的圖像，兩種筆就像一支銳利的刀，筆者把兩種筆合稱「魅力刀」。

　　「魅力刀」所到之處，劃破了社會上的虛偽假面，割開惡臭的毒瘤，脫下人面獸心的紳士西裝，使其現出猙獰的原形，透視了口是心非的政客陰謀；五十篇短文、五十張圖像，寫盡臺灣的亂相與臺灣人的貪、嗔、癡的劣根性，畫出了社會不公不義的議題。……

　　費邊社的發行人葉柏祥在〈貫穿臺灣歷史文化的50個故事〉一文中說：「……臺灣人要救國家，要靠自己，所謂『自己的國家自己救』，而要救這個國家，就要從文化做起，我們要成為有力島，就要注入文化活水，而這一切，都要靠國民的覺醒與奮進了。做為這塊土地上的一份子，我們每個人都有責任，把臺灣從沒力島改造成為有力島，這個重建工作，就落在我們的身上，需要每個人的付出與努力，可是，我們準備好了嗎？」

　　施並錫，這位能畫善道又會寫的藝術家，熱愛臺灣的土地與人民，耿直的個性勇於批判，終身宣揚公理與正義，秉承賴和「勇士當為義鬥爭」的精神，企圖以藝術領航去改變臺灣人的墮落觀念，期待「風中最後的火苗」依然存在，能帶給臺灣光明的前程，努力使臺灣成為一個獨立的國家。因此，這樣的一位典範人物，該是臺灣人學習

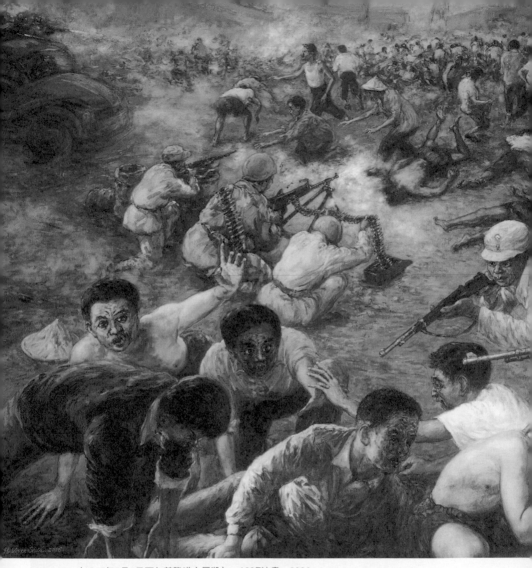

〈1947年3月8日下午基隆港之屠殺〉，120F油畫，2006。

的對象。長期與施並錫教授往
來，感動於他對父母的孝行、
為人的謙卑、處世的細膩、飽
學又能精進，每個時刻都在思
考臺灣的問題，於是筆者抱著
記錄藝術家的生命點滴，側寫
這位大畫家對臺灣的愛，讓臺
灣圖像來傳達正念與意境，做
為年輕一代學習的對象之一，
略盡一位臺灣作家的責任。

CONTENTS

輯一‧施並錫　其人其事

輯二・魅力彩筆—施並錫個人畫展

魅力刀
與
彩筆誌

輯　二

施並錫
其人其事

從古老小鎮到百果山下

從「一府二鹿三艋舺」俗諺中，證實鹿港曾是繁華
的城市，這座港都城市因為港口的淤塞，漸漸失去昔日的
風華，二次大戰後國民政府接收臺灣之後，在一九四七年
的二月，發生了二二八事件，臺灣島民成為驚弓之鳥，失
去了啼叫之聲，那時芳齡二十的女詩人杜潘芳格的在其詩
〈聲音〉中寫著：

不知何時，唯有自己能諦聽的細微聲音，
那聲音牢固地上鎖了。

從那時起，
語言失去出口。

現在，只能等待新的聲音，
一天，又一天，
嚴肅地忍耐地等待。

這首詩寫出戰後，臺灣人的無奈心情，驚慌失措的失
去了自我，白色恐怖中失去了自由，緊接著開始實施長期
的戒嚴，禁錮了臺灣人的心靈，使臺灣人陷入懦弱的悲情
中，唱著做人奴隸的悲歌。

這年的七月二十四日，鹿港龍山寺北邊的杉行街中，一對當小學教師的夫婦施議銘與梁彩鑾，生下了一個男孩，命名為並錫。這個孩子帶給施家驚喜之外，卻使梁彩鑾放棄了教職，在家中做一個全職的母親，或許，相夫教子才是臺灣婦人的天職，年輕女孩教書，那個年代只是暫時的差事。

施並錫童年（國校三年級）。

滿三歲的施並錫住在杉行街巷中，沒有玩伴、也無玩具，地上的小磚塊與石頭隨手可得，是最重要的繪畫器材，他喜歡在地上塗鴉，用磚塊或石頭做畫筆，把泥土當畫布，有時候拿著祖母化妝用的「新竹粉餅」畫各種物件、動物或人物，相當逼真的寫實工夫，畫出了各種人與物，當小學教師的施爸爸，素描的功夫也是一流，能精準的畫出各種圖像。

施並錫有一次畫滿地面上的各種圖畫，母親以為是丈夫畫的，但那天丈夫不在家，後來才知道是施並錫的傑作。除了在地上塗鴉之外，施並錫還拿火柴棒來做拼圖，製成各種圖形，小小的年紀創作力驚人，想像力也無遠弗屆，施並錫發展成如今的大畫家，從小就有跡可尋。

當時的杉行街有許多婦人，利用竹子二層皮的竹篾，來做各式各樣的竹籃，施並錫的家中常買一些沒有用的竹篾來燒，做為起火的燃料。竹篾在腦海裡留下美好的記

憶。這條街是早期鹿港杉木買賣的集散市集，戰後還有人在此街販賣棺木，作家李昂也住在此街，離早年施並錫家約五十公尺遠，當今因為藝術家曾居住於此，現在的杉行街成為名人巷，是旅人采風的新景點。

施並錫有一位會吟詩唸謠的祖母，在他牙牙學語時，就教他〈韭菜花十二叢〉唸著：「桃花枝，有花紅，映大妗做媒人，做兜位？做大房，大房人刣豬，二房人刣羊，拍鑼拍鼓娶新娘，新娘愛插花，匏仔換冬瓜，冬瓜真好食，匏仔換笳簾，笳簾好曝粟，四嬸換四叔，四叔毋擔水，舉槍拍水鬼，水鬼面烏烏，舉槍拍尼姑，尼姑走入店，龜咬劍，劍壹缺，龜咬鱉，鱉掄頭，龜咬猴，猴無尾，蟮虫咬柿粿，柿粿必做周，鱔魚咬雨鰍，雨鰍水內泅，老公穿破裘，破裘十八補，賺錢飼查某，查某倌放尿淒淒漩，漩到爬上壁……」，這些唸謠，永存在施並錫的心靈裡唱著，是強烈的鹿港記憶，歌詞中的色彩意象，也成為創作中豐富而繽紛的養分。

施並錫的母親也是鹿港人，住在離杉行街不遠的港底，這個地方是廈菜園與地藏王廟間的聚落，港底由頂厝、中厝、尾厝及頂崁四個角頭組成，是清代往來船隻可到達的港灣盡頭，所以稱為「港底」。小時候施並錫隨著母親回娘家，也會在鹿港港底的祠堂前廣場上，畫起各種圖像，到了二〇〇三年，施並錫依循記憶裡印象，創作出一幅〈鹿港港底祠堂〉，堂前有外公梁炮先生的身影，以及一隻小黃狗。小時候大地就是他的畫紙，在廣闊無邊的紙上，畫著各式各樣的夢想，如今還存在他的心底，童年的記憶成為創作的源泉。

施並錫六歲那年，爸爸奉命調到員林國小任教，舉家遷入員林鎮的打石巷，據說這一條街道是員林鎮最早的

街道，戰後改為黎明巷。打石巷形成於清朝時期，巷口即為中正路上的第一市場。以往鐵器尚未相當普遍使用，許多家用具為石製品，如石磨、石階、墓碑等，「打石」的技巧因而重要，日本水彩畫家不破章也曾為打石巷留下作品。

打石巷周遭街道開發時間甚早，迅速發展時，則是日治時期縱貫線鐵路通車後，設置員林驛（今員林火車站），奠定了員林的交通地位，也造就了鐵路、大通街（今中正路）與民生路所圍三角地區的繁榮。

孩提時因住家靠近鐵道邊，施並錫常在郊外看著那條穿越田野而無限延伸的鐵軌，南來北往地吐著黑煙的火車，給了施並錫許多想像，有一次我做一個「文化列車」的電視訪談節目，我曾請教過施並錫：「為什麼會創作這幅〈望鄉〉的作品？」

縱貫鐵路上跑的火車，稱為「大線火車」；臺糖小火車稱為「五分仔車」，小孩聽到大人要「坐大線」，就是要遠行，若「坐五分仔車」就是較近的地方，住在員林鐵

1949年攝於鹿港。

1948年攝於鹿港。

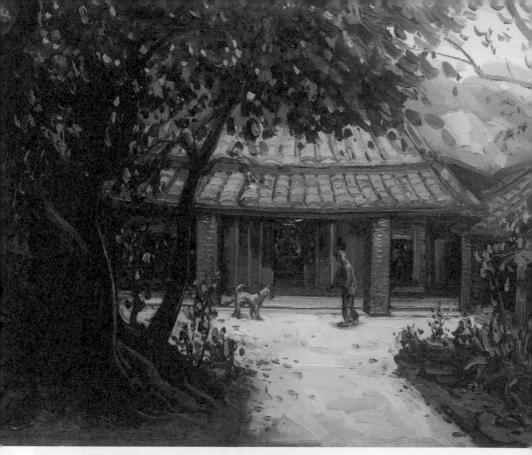

〈鹿港港底祠堂〉，15F油畫，2003，想像外公梁炮居士。

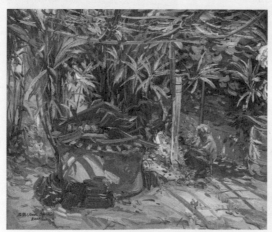

〈帶母親回鹿港娘家1（港底祠堂）〉，10F油畫，2008。

〈帶母親回娘家2（港底祠堂）〉，10F油畫，2008。

〈帶母親回鹿港龍山寺禮佛〉，12F油畫，2008。

〈員林打石巷──童年住處〉，10F油畫，2009。

路旁的施並錫説：「我常在郊外看大線火車，南來北往是深刻的童年記憶。」

　　施並錫又説：「小時候常聽到一首：火車欲行行鐵枝，十點五分到嘉義，嘉義查某點胭脂，點甲嘴唇紅吱吱……這首戰後流行的唸謠，讓我對火車與鐵道充滿著想像。」又説：「以前年紀小常常想著：鐵路另一端的故鄉，於是在一九七九年就畫出有童年記憶的〈望鄉〉。」這種充滿著懷鄉的作品，是一種對鄉情的引領企踵，充滿著尋根的心情，這種飲水思源的藝術家，土地與人民就是創作的題材，〈望鄉〉中的那對青年，到他鄉外里去打拚，這幅作品表達出六〇年代，臺灣人的生活面貌，這一批人可能是帶動臺灣經濟起飛的動力。

　　二〇一四年在清水港區藝術中心，施並錫的展覽中，為了講幾句觀畫的感言，我從〈望鄉〉談起，以歌謠〈板橋查某〉：「火車火車吱吱叫，五點十分到板橋，板橋查某嬌閣笑，返來賣某予伊招。」來談以同樣行鐵枝，嘉義與板橋卻有不同的歌詞產生，我強調文化有在地性的特質，同樣的一幅畫，可能給觀眾許多不同的想像，各地的

生活習性、價值觀
念，同樣畫作會有不
同的感動與想像。

　　這幅作品係描寫
兩位年輕人，沿著回
鄉的火車道旁小憩，
男的把斗笠放在地
上，坐在有石頭的鐵
路旁，若有所思地沉
思著，綁有兩條辮子
的女孩，打赤腳捲起
褲管，凝視著遠方，
或許在翹首引領，眺
望著遠在地平線外的
白雲故鄉。畫中的人
物也猶如倦鳥知返的
遊子；也像是意氣煥
發的少年，有著「啥
米攏毋驚」向前行的
勇氣，這種鐵路印
象，想必是臺灣許多
人共同的記憶。筆者

〈員林百果山〉，8F油畫，2007。

〈百果山之春〉，6F油畫，2008。

也曾經寫下〈火車的記憶〉，書寫火車印象：

跨越延伸　城市與鄉間的鐵軌
展延著　鄉愁的印記
風　吹出一池想家的潮音
月　烘焙出中秋餅的香氣

登上　那長龍般的火車
北移或南下　奔跑
撕掉　那枚鄉愁的郵票
暖暖的溫度　輕撫著遊子心靈

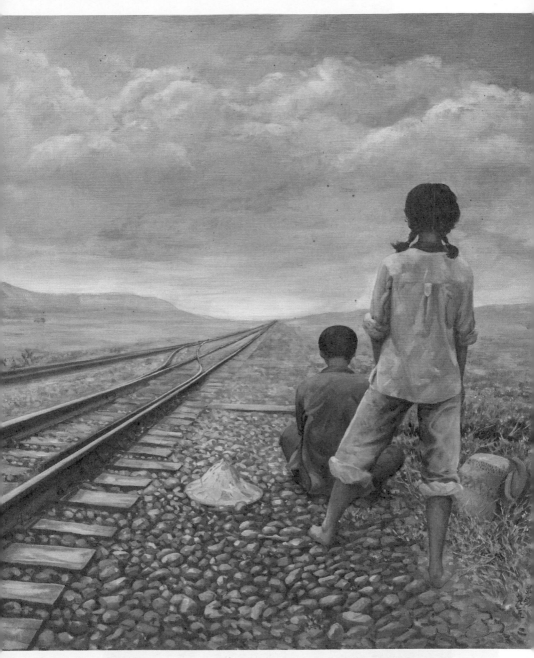

〈望鄉〉，40F油畫，1979。

在圓融高昇校園中打拚

　　二〇一〇年四月，員林高中呂培川校長主持校務，用以彰顯「勤奮樸實」校訓的畫家張煥彩〈白雲故鄉〉畫作、施並錫教授〈愛拚才會贏〉馬賽克壁畫、藝術家余燈銓創作〈圓融高昇〉主題意象雕塑陸續完成，在正新輪胎公司羅結董事長及總經理陳榮華校友捐資建構的「正新藝文廣場」啟用，於四月十日校慶隆重揭幕，正式開啟校園藝術化的世紀，猶如宣誓人文薈萃的員林高中，往後將以藝術領航，來營造校園人文藝術的氛圍。

〈愛拚才會贏〉，60F油畫，1989。

畫家張煥彩在一九五六至一九七〇年任教於員林高中，擔任過施並錫的繪畫啟蒙老師，一九六八年在張煥彩老師號召下，成立了「員青畫會」，立志在員林地區傳播審美意識，施並錫追隨恩師投入藝術的志業。在四十年後做為學生的施並錫，承繼恩師志願以「員青畫會」正式向政府備案，找回許多員中校友及有成就的藝術家，共同來耕耘故鄉的藝術事業，此時的張煥彩感到相當欣慰。

　　「員青畫會」當年在施並錫的領軍下，活動相當頻繁，影響層面日漸廣泛，舉凡員青的各種活動，張煥彩老師都蒞臨參加，溫文儒雅的張大師，神情中充滿著喜悅，施並錫常說：「以平常心處世的張老師是快心事來，處之以淡；失意事來，治之以忍，是一位翩翩君子。」

　　近年來施並錫不再參與「員青畫會」的活動，一方面想到自己年歲漸大，要多留一些時間給自己，另一方面是因有位接此學會的同仁，借學會名譽吃香喝辣，大搞公關，提升其地位，滿足虛榮的感覺，具有礦溪「勇士當為義鬥爭」精神的施並錫，個性嫉惡如仇，使他感到痛苦，有對不起張煥彩老師的內疚。比如，畫會推薦一位非員林高中畢業的畫家，當選員林高中的傑出校友，這位愛好虛名的畫家，瞞天過海得到虛名，卻傷害了學校，不是這個學校畢業的學生，竟然可成為傑出校友，真是天下之笑話。

　　一九六四年，施並錫十七歲，與張煥彩老師走入田野，向土地學習，去到離員林不遠的埔心鄉柳河旁寫生，本名「柳溝」素有「果菜之鄉」用水的河流，早年河岸有一些柳樹、榕樹、茄苳等樹，綠意盎然，在晨昏有霧之時，朦朧的意象真是婀娜多姿，臺語詩人林沈默曾有詩寫著：「柳仔溝，柳青青。白圭橋，白明明。黃昏影，黃金金。小鴛鴦，八仙景。租船隻，划愛情。」短短的詩境，

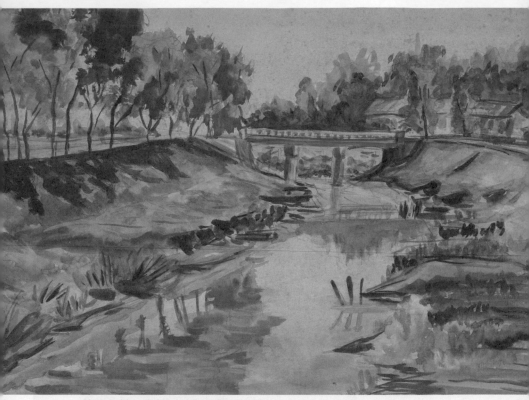

〈柳堤春曉〉，高中時水彩畫，4開，1964。

寫活了當年「柳橋遠眺」的歷史情境，在五〇年代裡，柳
仔溝風光旖旎、柳樹成蔭、小橋流水、黃昏晚渡，被列為
「彰化八景」，是風景優美的河域。

　　那是一個仲夏的午後，微風輕拂著大地，張煥彩帶著
一批年輕的學生，站在柳河岸邊說著：「只要心中有愛，
到處都是美景，碧綠的田野、色彩的深淺濃淡、水波蕩漾
中的雲天倒影，都是入畫的好題材，人民與土地都充滿著
溫馨的故事。」

　　那天，施並錫畫下了〈柳堤春曉〉，這次的寫生，是
施並錫僅存最早的作品，開啟他對溪流河水的衷情，還匯
集了百幅畫作，出版了一本《細水長流》的畫冊。在這畫
冊出版後，施並錫因流水的啟示，寫出這樣的一段文字：

「春來岸花開似錦，潺潺流水湛如藍。夏至遍山綠瀰漫，映得澗水翠斂染。秋雲淡淡天澄清，更澤沆沆水色展。冬梅點點泉凝沚，矗岩石間洌水寒。」二〇一一年，又辦了一次「水的容顏」個展，海洋系列三十幅、河川系列二十三幅、其他作品三幅，這次展出令人動容，水的容顏成為施並錫作品中的重要面相。

筆者曾問過施並錫：「為何獨衷畫河與水？」

施並錫立即說：「年輕時曾唱過一首〈流水〉的歌：門前一道清流，夾岸兩行垂柳。風景年年依舊，只有那流水，總是一去不回頭。流水啊！請你莫把光陰帶走！」童年的記憶是一種創作的源泉，多少藝術家作品中，充滿著年少的情懷。

後來施並錫體會到「流水，就是活水」的道理，水，利萬物而不爭。老子也說：「上善若水」。水性如人性，具有喜、怒、哀、樂的情緒，生為海島的子民，必須要親水、近水、樂水，畫水也有飲水思源的意涵，水代表一種柔性的訴求，我們必須去建構水源倫理，重建臺灣新文化，水，也讓畫家找回柳河的鄉情記憶。

自從施並錫回鄉帶領「員青畫會」，母校的呂培川校長，時常請教施並錫美化校園的一些方案，二〇一一年七月八日，員林高中舉辦一場藝文饗宴，藝術大師齊聚會談。並請各界藝術家提供精益求精的藝文校園發展方向。施並錫、何瑞卿、邱勝富等校友亦參與盛會，熱烈討論學校美學教育的方向，以及藝文環境的建造。

經討論後學校定調為「藝文校園」並以「軸貫藝文廣場，坐擁美學殿堂，左環文學步道，右抱科技走廊」，為四大主軸方向，期建構藝文校園以陶鑄人文美德。

施並錫教授認為，員林高中重視生活美學與藝術人文教育，人的四大層次包括健康、幸福、人文及信仰，審美

〈溝通（碧潭橋）〉，100號油畫，1998。

〈綠水長流系列〉，30P油畫，2009。

〈細水長流〉，30F油畫，2011。

意識的培養就要從校園做起，有了良好的美術教育，人才會有知足、倫理與愛心。

員林高中在各種藝文環境的建構過程中，巧妙的透過藝術作品傳達建校「勤奮樸實」的理念，實不容易。比如：進學校大門，左右兩棟教室，做了兩幅大壁畫，進門的左邊一幅張煥彩老師的〈白雲故鄉〉、右邊是施並錫的〈愛拚才會贏〉，這兩幅畫作，表現出員林高中校歌中「碧海橫西」、「層巒邐東」句子裡的深刻精神。

施並錫留給員中「碧海橫西」精神壁畫的〈愛拚才會贏〉，取材自花東一帶的漁民生活。東海岸景觀富有變化，冬天有風的季節，常有驚濤駭浪拍擊岩石，這些礁岩在猛風的拍擊下，浪花奔騰氣勢相當雄偉，記憶中過去有一首〈捕魚歌〉寫著：「白浪滔滔我不怕，掌穩舵兒往前划，撒網下水到魚家，捕條大魚笑哈哈。」討海人的精神是臺灣人寫照，在這個海島上，自立自強的奮鬥，一代一代地傳承下去，臺灣人在驚濤駭浪中，仍然活了過來，臺灣人相信「愛拚才會贏」的道理。

這幅畫依施並錫的詮釋是：「本畫作視點很高，從高處俯視出海一場景。沙灘線、海平線及迎面而來的海浪、礁岩等，多處呈平行構圖，以求畫面安定。滾滾滔天白浪，濺揚萬丈水花，則是畫面感和力道的所在。將向前的竹筏在排空巨濤前，顯得十分渺小。渺小與浩瀚的抗衡，產生十足的畫面張力。並突顯人面對猙獰的大自然，雖然微小，卻是人可勝天的意涵。」畫面上的「白浪」象徵險惡的環境；自古以來臺灣原住民稱平地人為「白浪」，與臺語「歹人」諧音，臺灣人必須注意四周的「白浪」覬覦吞噬我們，必須同舟共濟的努力，阻止白浪的侵襲。

看到這幅畫時，腦海裡總是響起〈海洋國家〉的歌：「鮮紅的熱情／單純／土直／臺灣人的心肝／臺灣人／同

〈討海〉，50F油畫，2009。

〈討海的人〉，50F油畫，2010。

心肝／共款運命／飄撇子孫／代代永遠咧生湠／／翠綠的寶島／美麗的山河／落土逐項攏會活／蓬萊米／玉蘭花／舉頭看覓／懸大開闊／透天的玉山／／純白是自由／民主光明／無限的地平線／有尊嚴／企挺挺／臺灣的子孫／充滿喜樂／咱是海洋的國家」這首歌是「臺建事件」林永生在監獄中所寫的詞，是九〇年代臺灣反對運動常使用的歌曲。以鮮紅象徵人民熱情與個性的耿直；第二段用翠綠來比喻土地旺盛的生命力，有「番薯毋驚落土爛，只求枝幹直直湠」的精神，末段以純白來展現人民追求自由民主的企圖心，有「啥麼攏毋驚──向前行」的勇氣。

　　施並錫總是說：藝術從醞釀、創作、表現到欣賞，所依賴的是情感、感通，自願自發的，而非邏輯、說理、強制接受的。情感因子是非理性的，但它必須建立於愛、美、善。審美因子是超越文字語言詮釋的極限，它也相同地據於愛、美、善之中。藝術的感染或感通是直指人心的。凡優異之藝術作品均是其所屬時代的精神標記，其中有藝術家的意志。能感動人者通常是以意志，「詩言志」，志乃心的力量散發。有愛、美、善之心力的藝術，必能使人感動，進而從內心深處同意藝術創作者之藝術意識。

〈圓融高昇〉（員林高中大門入口意象），30F油畫，2012。

揮筆借物寫心誌師大

　　一九六七年施並錫由員林高中畢業，考入國立臺灣師範大學美術系，一九七一年畢業，在學的四年中，有一些教授像李石樵、廖繼春、林玉山、馬白水、楊三郎、孫多慈等人，多少都曾影響施並錫，像李石樵的教學中強調造型簡化，並運用反透視的技法，畫面明暗對比強烈的安排，是施並錫所喜歡的。這位臺灣前輩是畫家中，少數以思考性畫風見長。終生不輟藝事，戰後之初困頓塞塞，然秉其個人堅持之「藝術道德」，從事繪畫的探討，那種求新求變的毅力，不斷超越自我的精神，是施並錫所追求的典範。

　　黃君壁那種有意的暗示山水繪畫，引人走向傳統的承繼，也帶給施並錫對中國畫的反思，這種繪畫是否會帶來臺灣認同被解構？有「色彩魔術師」之稱的廖繼春，常藉由燦爛亮麗的色彩，傳達出奔放明朗的活潑情調。對於色彩敏銳的感受與掌握。在反覆描繪的熟悉景緻中，各種濃烈的色塊在畫上並置，相互輝映中產生一股活潑生機，使施並錫學習到用色的思考。

　　林玉山教授那種 追求繪畫完美的理念，無止盡的學習與創作，畫作樸實親切，以自然為師，精確表現臺灣農村的純真與美麗，動物描繪生動細膩，充滿情感，施並錫也相當稱讚與學習。像有一位郭韌教授教油畫，他說

1994年施並錫剛進師大任教不久，與學生、同事在作品前合影。

2010年寫生課示範於台大校園。

1969年大三時代與孫多慈老師合影。

過兩句話：「畫油畫要厚厚地塗抹上去；油畫表現出來的色彩要像瑪瑙的晶瑩剔透」，這句話啟發了施並錫畫油畫的思考，還有一位他很懷念的孫多慈老師也說：「創作要順其自然，率性而為」。馬白水那種平塗、渲染的技巧也影響了他，一九七一年施並錫以優異的成績畢業於師大美術系，油畫、水彩都獲首獎，大四那年馬老師給他的水彩分數為九十九分，是馬白水老師歷年來評圖最高成績的一位。在師大求學的日子，教授的教學方法，或藝術的觀點都給了他許多的啟示。

施並錫在師範大學求學的日子裡，許多老師都是他感恩的對象，有這些老師的調教與身教，使他也步向繪畫的志業，但當他創作時卻秉持著「書中有大師，心中無大師，畫中有自己」的理念；這種觀念如同文學家哥德所說：「不要拒絕影響，但不要受影響」是同樣的道理。

西方藝術大師米開朗基羅曾說：「一個只想跟隨別人的人，永遠無法超越別人；一個不懂得運用自己才華創造出好作品的人，也不會真正懂得善用別人作品裡的精妙之處。」這段話常使施並錫想起約在一九七〇年代，畢卡索有一次去看張大千的畫展，看完之後正掉頭要走，張大千請畢卡索給他一點意見，沒想到畢卡索說：「我沒有看到你的畫，這裡只有唐、宋時代的作品。」這句話使張大千潛心研究潑墨山水，走向自己的風格。

在師大畢業後，一九七二年到馬祖戰地服役，擔任連輔導長，在軍中曾安撫一位「番薯仔班長」，因一隻黑狗被老芋仔班長殺去下酒，番薯仔班長本要去

1973年馬祖服預官役。

1980年代初，於師大校園散步時，被網羅擔任運動服裝模特兒。

1991年剛回到母校美術系任教。

1971年實習老師時的施並錫24歲照。

殺了這位老芋仔，經過他的勸說後，心情平靜下來了，但沒想到這位番薯仔班長，竟然與這位老芋仔班長成為一起喝酒、吃狗肉的朋友，這件事讓他開始發現，臺灣人沒骨氣的個性，只要能分一杯酒、吃一碗肉，自己心愛的狗被殺，也沒有關係。

　　一九七三年當兵回來，隔年跑去臺北崇光女中教書，一年後辭去教職，沒有工作之後，生活有了問題，於是開始教畫，這一教就是十多年，著名的「青鳥畫室」美術學子全部都知道，在青鳥畫室施並錫教導許許多多的年輕人考上美術科系。另一方面則認真創作準備開設畫展，但當年臺灣缺少設備較好的畫廊，只有省立博物館是較好的展場，一九七六年施並錫提出展覽的申請，到了一九七七年施並錫才完成生平首次的個人畫展。

　　首次畫展共展出一百二十幅油畫與水彩，那年三十歲的施並錫，總以為好作品就會有人來買，可惜當時社會買畫的風氣並不普遍，另一方面畫家想賣畫，必須有好的社會背景、權貴的支持，地位崇高的政府官員、有錢的商賈都是重要的支柱，像當年的張大千、藍蔭鼎等畫家，與政商關係良好，作品就賣得很好。一個沒有背景的畫家，是

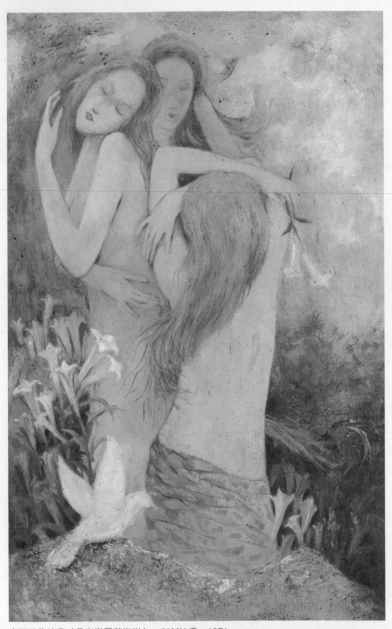

大四時代油畫〈月光戀愛著海洋〉，50M油畫，1971。

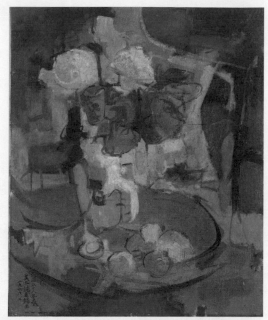

大三時代靜物〈有花的靜物〉，12F油畫，1969。

大三時代靜物〈豪邁的靜物〉，30F油畫，1969。

很難賣出作品的，於是賣畫籌款出國的夢碎了，還是繼續以教畫維生，並且更加努力的創作。

一九七九年到一九八二年，臺北太極畫廊與施並錫口頭約定，經銷施並錫的作品，四年之中，辦了「吾土吾民」、「泥土芬芳」、「有情大地」、「生活‧一九八二」四個主題展覽。施並錫認為：「凡是生活環境中所見、所聞、所感，都是繪畫表現的對象。藉著對象的模擬，希望表達自己的心靈與思想。」藉著畫面訴說自己的思想，談論對吾土吾民所懷抱的看法。施並錫的「吾土吾民」表達對日常接觸面的熱愛。他的表現，或尖銳、或強烈、或緩和、或濃重，卻已有了自己的看法，畫風有獨特的面貌。

與太極畫廊三年後解除合作，後來又在臺中的名門畫廊展出了以「環境變遷」為主題的作品，高雄玄門畫廊也以「人間系列」為題展出。一九八七年在臺北歷史博物館展出，以「生命的誕生與茁壯」十五件作品，榮獲「席德進繪畫」大獎。

施並錫得到席氏大獎的感言：「……感到任重而道遠，必須以這份鼓勵與信心，更集中意志，自我批判與反省，畫出更具活力更穩健的個人風格—具有本土與東方的精神，絕不是跟著西方後面搖旗吶喊。……」這樣的反省，使施氏暫停教畫，在四十二歲時，一九八九年進入紐約大學深造，兩年後獲得碩士學位，再回母校臺灣師大美術系任教。

直到施並錫六十五歲退休，在退休前兩年，二〇一〇年，帶著師大的學生在校園中與大自然對話，以《施老師的油畫風景課——師大校園篇》出版畫冊，把近二十年在師大校園寫生的約三十幅作品，以「畫我母校」做展出，曾任臺灣師大校長的郭義雄在序文中，寫著：「……施教

授畢業於臺師大美術系，現執教於此，由他的畫作中，直接反映出對臺灣師大的深厚感情……」。

施教授說：「藝術，乃心靈之力量。透過藝術可表現共同記憶，並保存歷史。」一位從事藝術的教育者，透過繪畫課程，帶學生去認識校園的人、事、物，感受環境與生活的關係，把心靈成長之搖籃，形塑成一幅幅圖像，用彩韻去彰顯師大之美，把生命的信念與校園景觀融合，使學生產生對校園的愛，這就是好的美學教育，如此一來，師生之間會產生一種共同的校園意識。

當以彩筆誌校園之時，傳授學生一些創作技巧，像〈光照綠茵〉這幅作品，是從樹叢看紅磚老禮堂，教學生如何捕捉逆光景緻，畫面應合氣氛的轉變，體悟草木的風華，以動感飛舞的筆觸，留下感動的畫面。並告訴學生，繪畫中「氣」比「形」更重要。氣有色氣，有運氣，他說：「蘊藏氣者，即是運行的筆觸或筆法。行走的筆觸富有生命的動感，也是畫裡的活性要素。畫有形無氣則滯，美中不足。畫中之氣並無定法，而要達到如行雲流水，行於所當行，止於所該止，運氣存乎一心。」

這本小小的校園畫冊，其實是一本師大學生的油畫教材，教學生如何在大自然中應物、和景、隨心、順氣以揮灑。在風景畫中，如何以人物點景？動線的考慮、空間的延伸、畫面的掌握、筆觸的運用各種技巧。

還引領學生將「生活信念圖像化」，其實這是一

1969年大三時的施並錫。

種意念的表達，社會的人、事、物都能入畫，施教授引用蘇東坡所言：「街談市語，皆可入詩，但要入鎔化身。」他將「入鎔化身」看做繪畫中的「移情寓意」，如文學中的「借景抒情」，靠自己去運用。所有的藝術都表達作者的觀念，畫面上的形、色、點、線、面，都是用以呈現意志、表現美感、訴說情意，在作畫時要求能搭調，每一筆一畫都要完整契合，無論是粗獷或細微的筆觸，都如一首曲子中的音符，唱著作者各種不相同的聲音。

個性耿直的施並錫，是一位是非分明的老師，遇不平之事則鳴，在師大美術系的日子，常希望求新求變，不希望死抱著傳統或蕭規曹隨，不變等同於反創新。當年他在師大求學的時候，有一些保守的教授，不讓學生畫「布魯塔斯像」，理由是有一些元老級教授說：「臺灣翻製的布魯塔斯像不準確」。

元老級教授這句話，使學生動彈不得，甚至常使系上失去新意，阻礙了創新的機會。還有一些元老級教授，有時還會要學生畫那些「遠在天邊的黃山幻影」及描繪一些「有體無魂」的膚淺圖像。於是施並錫常會提出一些意見，有時也會惹來一些困擾。其實臺灣的美術教育中，缺

1987年青鳥畫室教生作畫。

1970年代開班授徒青鳥畫室時代。

少以臺灣為主體的思考，是普遍存在的事實，只是頑固的學派，不想去改變，因此，大學校園裡多成為有黨派而缺少學派的教學。

　　施並錫在學校教書時，曾經有過這樣的經驗：有一次系主任的選舉，在投票的前一天半夜，接獲「校園流氓」來電，警告施教授必須把票投給他們力挺的候選人，且在姓名上面方格裡的右上方畫記。並恐嚇如果選後驗票，找不到這張選票的話，「那施老師啊！將來升等一定有大麻煩。」施教授沒有理他，果然日後升等受到相當的打壓與排擠，幸好憑藉實力升等，且全數通過，沒有一張反對票！系上的羅芳教授還稱奇說施並錫的全數通過是本系史無前例的。

　　當然在美術系上，看到一群人成群結黨，擁有一些投票部隊，這一群不學無術的大老們，壟斷操控聯眾打壓弱勢正義，退而不休的霸佔研究室當私人倉庫，讓後進的教授無研究室可用，年輕教師們只敢怒不敢言而哀聲嘆氣。所以有人說：「臺灣的校園只有黨派沒有學派，只求私利不求公益。」除了彩筆誌師大之外，施並錫為文批判不公不義，並常為文鼓吹臺灣價值，希望喚回臺灣人的自信、自尊，努立倡導臺灣意識，加速建立自己國家的腳步。

1970年代青鳥畫室與學生合影。

〈台北牛肉商店〉，50F油畫，1974。

〈鹿港龍山寺的下午〉，12F，1970年代。

〈建設〉，80P油畫，1975。

〈吾土吾民系列——摸蜆仔〉，12F油畫，1980。

〈未知〉，40F油畫，1975。

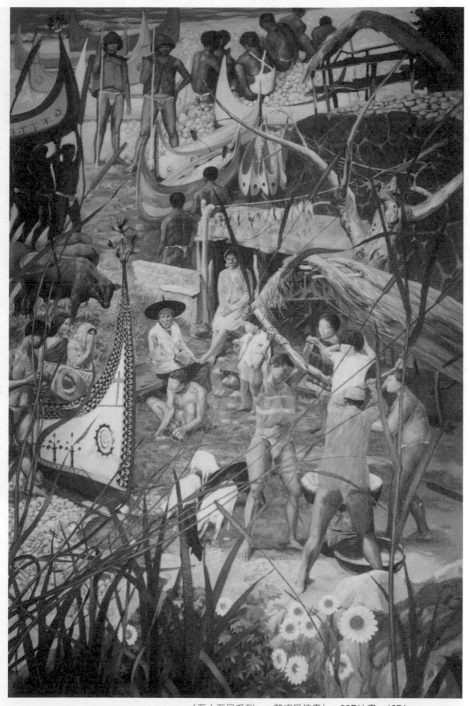

〈吾土吾民系列──蘭嶼風情畫〉，80P油畫，1974。

〈一九七三的臺北火車站〉，50F油畫，1973。

〈蘇澳海難〉，20F油畫，1975。

〈蘭嶼風情畫──蘭嶼東清村〉，對開水彩畫，1975。

〈在高速公路上〉，80F油畫，1980。

〈賣菜婦〉，50P油畫，1980。

〈早市〉，50P油畫，1980。

〈人潮（李師科事件）〉，80P油畫，1980。

〈親愛的〉，60F油畫，1981。　　〈春暉寸草〉，12F油畫，1984。

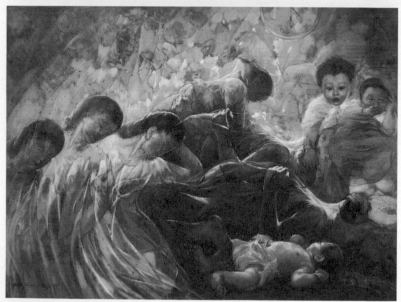

〈端陽生兆〉，60F油畫，1984。

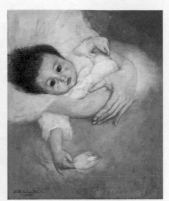

〈兆生伊始〉，60F油畫，1984。　　　　　〈懷中寶〉，12F油畫，1984。

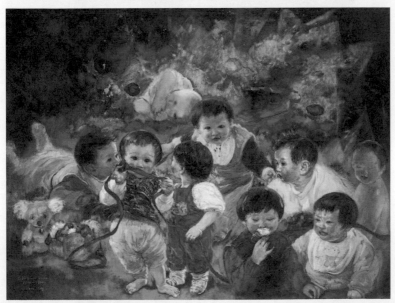

〈永無止盡〉，60F油畫，1985。

〈放生〉，12F油畫，1987。

〈蓼蓼者莪〉，60F油畫，1985。

〈師大圖書館〉，8F油畫，2009。

〈師大校園〉，8F油畫，2009。

〈師大一進大樓〉，10F油畫，2009。

〈師大老禮堂〉，8F油畫，2009。

〈師大校門〉，10F油畫，2010。

紐約的日子與〈現代人系列〉

　　對於一個上了四十二歲又有一點名氣的藝術家，為什麼會再出國讀書？我有點好奇，想了解他出國的動機。在一次閒聊中，請教施並錫這個問題。言談之中了解一些原因：其實早在大三、大四的時候，上李石樵的油畫課時，李老師稱讚施並錫油畫技巧的可取之處，施並錫隨即請教李老師：「要如何才能更精進？」沒想到李老師說：「出國去歷練，到國外去加強。」並談到早年李老師投考東京美術學校的心路歷程及經過，使施並錫心裡種下出國留學的種子，師大畢業以後就有到日本讀美術學校的念頭，於是就開始去補日語，做著去東瀛學畫的夢想。

　　但在當時的環境裡至日本留學的人並不多，大部分都是留學美國，當施並錫獲得席德進繪畫獎後，把獎金拿去歐洲旅行，並考察歐洲重要美術館，這次歐洲旅遊回來後，增加他去法國巴黎留學的嚮往，他喜歡社會主義國家的較低學費，與歐洲的藝術氣息，並開始補習法文；然而托福考試是留學生的一大考驗，在臺灣的外國語文，英文比較普遍，於是施並錫在日本、法國、美國的選擇中，最後決定去美國紐約留學。

　　當時臺灣的留學生，有兩個關卡：「錢關」與「托福」，對於施並錫「托福」比較沒有問題，錢必須努力去籌備，於是更努力的創作與賣畫，一九七八至一九八二

年，施並錫與楊三郎、陳瑞福、陳銀輝、沈哲哉等五位畫家，共同被太極畫廊經紀，五位畫家中，施的年紀最輕（只有三十歲），每年開一次畫展，這段期間施並錫創作了許多作品，也過著非常忙碌的生活，一九八三年與宋素容女士結婚，隔年生下了宣兆（後改名又仁）。

有一次在清水港區藝術中心，參加施並錫的「彩筆誌——行看千山萬水」展覽，與施夫人聊天，問起他們兩位戀愛、結婚的姻緣，和氣又溫柔的夫人說：「認識並錫是因為與友人去畫室，這位友人跟並錫學畫，我與她一起去，初次見面就對他的作品說了一些意見，可能給他留下一些印象。」

「就這樣開始交往嗎？」我向來喜歡追根究柢。

「不，不……後來朋友介紹我的姊姊給並錫做朋友，那時我在中華航空當空服人員，時常出國，經過一段時間後，發現他們兩位，並沒進展成親密伴侶。後來並錫告訴那位介紹人，其實他的個性與我比較匹配。於是，我們開始交往，後來就結婚了……」

我對施太太說：「姻緣天注定，毋是媒人的跤勢行。」展覽會場有人來找施太太，就打斷我們的交談。看著施夫人的背影，心想，這位賢淑的女孩真幸福，能嫁給這位才華出眾的大藝術家。

婚後，施並錫嘗到新婚生活的甜蜜，太太懷孕後，他將為人父的喜悅，畫出了〈懷有之喜〉，一個與他有密切關係的生命將要誕生，看著心愛的太太宋素容懷孕的喜悅，他書寫著：「懷經十個月，孩兒將欲臨，朝朝有憧憬，日日是溫馨。」此後他開始觀察生命，以太太做為模特兒，看到婦女害喜的各種情況，思考著人創造宇宙繼起之生命；看到太太生產時的苦痛掙扎，臺灣人常把女人的生產，當成一場搏命的戰鬥，有一句俗語：「生會過雞酒

〈懷有〉，10F油畫，1983。

香，生袂過一塊板」，是最具體的說明，生下了公子之
後，創作了〈端陽生兆〉，圖中洋溢著生命的玄機與活
力，從嬰兒的呱呱墜地，與絲瓜瓜藤的盤旋交錯，在畫面
的佈局結構上，表現出時間的綿延不斷，也象徵宇宙的生
生不息。

　　臺灣人有一種觀念，常以為「娶某前生子後」的人，
比較有好運臨頭的事情，施並錫巧合的印證了這件事情，
在這段期間以「母與子」系列的作品，獲得當年繪畫大師
席德進繪畫獎並拿到了二十萬元獎金，得獎之後，國立歷

史博物館館刊，刊登一段訪談紀錄：「藝術家是必須熱愛生命的人，充滿純真至情至愛的思想者；對世界總是懷抱著深沉篤定的愛、憂、怒和同情，是個腳踏實地的生活者，是個敏捷清澈、心胸豁達、思想玲瓏、觸物會心的思想者；然後用慷慨的心靈，去開創視覺領域前所未有的新天地……」。

　　以上的藝術觀，使得施並錫常說：「我深具信心地選擇繪畫藝術，作為思索人生的語言、符號以及表達感情的媒介。多年來我不斷嘗試著改變、衝刺、突破既有的作風，然而每次面對一個嶄新的領域，卻像是重入迷宮，重新尋找出口，疑慮與掙扎交錯著，一切好似歸於零。從零又開始。創新的苦難歷程便是如此。」一位藝術家是永遠不會滿足自己的表現方式，總是在求新、求變之中，尋找每幅作品的形式。

　　一九八七至一九八九年，臺北有一位歐賢政先生，開了一家「印象畫廊」，找施並錫合作，並以「海洋與水」為題材展覽，以「臺灣行腳第一部」為名，這次的畫展收入約兩百四十萬，扣掉一些開銷約存有一百八十九萬元，這筆錢使他在一九八七年的八月十七日，飛到美國進入紐約藝術大學修習碩士學位。

　　過了不惑之年，才離鄉背井奔馳在異鄉，從臺灣的鄉下進入紐約大城市，總有想「抓住黃昏最後的一抹彩霞」的心情，於是對課業特別認真，很珍惜當下的時間，常常想起史賓賽・強森

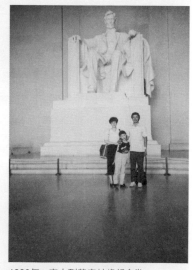

1990年一家人到華府林肯紀念堂。

1990年父子在華盛頓DC。　　1989年12月16日紐約住所騎大象。　　1989年紐澤西，帶家人山間健行。

（Spencer Johnson）在《禮物》一書中所寫的：「即使在最惡劣的環境裡，在當下的那個時刻，如果你專注在好的事上面，它會讓你變得更快樂，就在今天。它給予你所需要的活力與自信去解決那些不好的事。」這段話，帶給施並錫堅強的毅力與勇氣，真真實實地掌握每一個當下，完成在異鄉奮鬥的日子，帶回一些新的藝術觀念，落實在本土的作品裡。

　　剛到紐約時帶著夫人與孩子，大都會的生活費相當昂貴，又因課業的繁忙，無法陪家人旅遊，於是夫人住了八個月之後，先行返回臺灣，約一年四個月的日子，施並錫在陌生的大都會單打獨鬥，為自己的美學志業而努力。

　　剛到紐約人地生疏，如一艘飄泊在無涯無際汪洋中，找不到依靠的岸。在臺灣施並錫早在農禪寺皈依聖嚴法師，或許冥冥之中，命運早已安排好了，施並錫租屋的隔街就是「東初禪寺」（紐約woodside第六十八街），於是夫婦兩人空檔時間，就到禪寺學習打坐、習禪、讀經，追求「安頓心靈」的途徑，這個道場雖不富麗也不堂皇，但可讓他鄉遊子找到依靠。傳說有一位慕名來訪的美籍神父，見到如此簡陋的禪中心，便問聖嚴法師：「如此清苦，目的何在？」師父的回答是：「不為什麼，只為使需要佛法的人，獲得佛法的利益。」師父對禪者生活的原則

是：「冬天但求凍不死，平常但求餓不死。」於是施並錫開始學習師父的生活態度，研讀經典、學習實踐佛法，把佛法表現在自己的作品中，以圖像去傳遞佛學的哲理，透過藝術美學使佛學走入人心，在圖像中領悟佛法。

一向感恩圖報的施並錫，在「東初禪寺」受到師父的感動，自我許願為聖嚴師父恭製畫像，經過八年的時間，因緣俱足下，終於完成這幅智慧的仁者畫像，用以表達對師父的感恩之心。並有這樣的一段文字，記載了心路歷程：「……這幅畫像裡，師父面容神采，與我在紐約所看見的師父是一樣的，我未曾加入這八年的歲月滄桑，這或許是我作畫時的直覺表達──智慧的仁者在我心中的感覺是永恆不渝的。但願區區一件作品，表達對師父的孺慕之情。也能夠讓許多信眾們常睹師父神采而法喜無限。」

仔細欣賞〈無明隱覆另類空間〉：這幅作品詮釋了佛教中「無明」的內涵，人常

1990年紐約，紐約大學教授的家。

1990年紐約大都會藝術博物館一家人和梵谷合影。

1989年剛到紐約受顧炳星教授夫妻照料。

2013年一家三口。

因「我執」、或「貪、嗔、癡」三毒，引來了「無明」的現象，或許，這就是人世間的現況，因此人要明心見性，就要除去各種雜亂的念頭，佛家所說：「內心不起，外境不生，但凡有相，不是本真。」這些教義施並錫都領悟了，這就是「無明隱覆」，我們常聽到「相由心生」的道理，有了這種覺悟後，施並錫以圖像語彙去表達，想傳遞「無明」的要義。

畫面上明亮處是舞臺，陰暗處是觀眾正在欣賞小劇場，舞臺上有一隻站立的狗，依施並錫的自我解析：本畫作舞臺上人物十分具象寫實，與臺下扭曲、表現主義式的人物，並置後產生奇怪的對比。這不調合的對比，乃加強了「荒謬」的意味。臺上寫實劇碼人物虛幻處理下半截，亦是隱喻生活的虛幻無根。

狗走上舞臺，宣誓眾生平等的觀念，並增加詭譎的氣氛；甚至藉狗引申人類的虛偽難辨忠奸，唯獨狗兒忠貞不二，有人不如狗的諷刺性；另外企圖以狗表示人類的原始慾念，人常常是自己那無法控制念頭的奴隸。

過去在臺灣對於紐約的看法只是透過報紙、雜誌、電影的各種資訊，總是片面了解，如今投入這個城市生活，做了深度的接觸，發現東方人與西方人，在思想觀念、飲食選擇、生活習慣，有時候是南轅北轍，施並錫對自己在臺灣的養成教育，產生了懷疑？對於過去的生命是什麼？有了疑慮，又感到自己好像什麼都不是。

在臺灣的大學讀書，教授會提供參考書單，幫學生畫重點，只要認真聽教授講課、勤作筆記、考試認真作答，就可以拿到好成績，順利畢業。在國外就不一樣了，教授只告訴你要寫那方面的論文，自己就必須去找資料，選定題目去書寫，論文寫完以後教授會看有沒有創見，或只是拾人牙慧？沒價值的論文就刷掉，講求的是學術品質，如

果太過傳統的藝術觀，總是全盤被否定掉，完全沒有人情的考慮。在論文中必須有自己的價值觀、人生觀、哲學思考。

　　處在異文化的環境裡，對西方人的一些行為模式，施並錫常會拿來與自己土地上的人民做比較；西方人在社交生活中，宴客中敬酒時，只是禮貌上舉杯邀請，彼此舉杯可能只是淺嚐，一定不會去計較別人喝多少酒，接受邀請的一方，有絕對的自主性，喝與不喝自己決定；而在臺灣的宴會中，主人對客人敬酒，常會要對方一飲而盡，能大杯飲酒的人，會被看成個性豪爽，是比較好相處的人。喝酒只是淺嚐的人，會被認為是個性斤斤計較，不會是很隨和的人，不知道這是怎麼來的邏輯？酒宴中東方人喜歡勸酒，連飲酒都想支配對方，宴請客人都希望以酒盡興，讓賓客醉倒，才能表達主人的誠意，這些生活中的瑣事，都引領施並錫去做東西文化之比較。

　　一九九〇年施並錫應《自由時報》邀請，在藝文版撰寫「紐約藝術現場掃描」專欄，是年的十二月十八日，他在費城美術館觀賞基弗（Anselm Kiefer）大畫「黑色大地」（Nigredo），看到一群小朋友，在老師的帶領下，坐在基弗的畫前，美術館的解說員充當老師，與這群小朋友的交談情形，把美術館當教室的教學情形加以報導，寫了〈焚灼荒原前的新希望—基弗畫作下的省思〉一文，刊登在一九九一年一月二十七日的《自由時報》，其中有一段寫著：

　　解說員：「我們在基弗的畫前，預定用二十分鐘來討論，我簡單地介紹基弗與其作品後，大家可提出問題或發表意見。」她繼續說：「一九四五年出生的安森‧基弗是戰後德國新興柏林繪畫的畫家。他的作品包含著濃烈的舊日德國傳承英雄式精神，他對德國歷史、文化的回顧，形

1990年在紐約遇到馬白水老師。

1990年紐約，大都會藝術博物館偕太太與畢卡索合影。

1989年紐約，租屋處前。

1990年六月底紐約，華盛頓與郭韌老師伉儷。

1989年與兒子又仁嬉戲，攝於紐約住所。

成了他的創作源頭，同時他也追求抽象藝術的精神。基弗認為具體實在的東西，必須經過抽象化的傳達，才能掌握它的本質。我們可以說基弗把德國文化的精神與抽象藝術融在一起。他是屬於新表現主義……」

小朋友甲立刻搶問：「這件畫是寫生畫嗎？」

解說員：「寫生是早年印象派畫家的主張，達達主義以來的現代藝術家，多以觀念領導雙手，而不只表現肉眼所看到的事物。基弗這件作品，是使用正片打光投射在塗有感光乳劑的畫布上，便輕易地得到佈局構圖了，並不需要寫生。」

小朋友乙問：「畫上那些粗糙隆起的東西是什麼？」

解說員：「基弗已跳出傳統的繪畫方法，他用亞克力原料作畫，也用麥穗、紙、甚至貝殼碎片黏貼，造成不同的肌理與質感，產生特殊效果與感情，給予觀賞者更豐富的刺激與聯想。」

小朋友丙問：「我看畫上有些東西黏貼得好草率喔，只是釘書機釘上，壞了怎麼辦？」

解說員：「基弗和當代許多藝術家對材料的持久性並不特別重視。他曾說過有些人用了永久性高的材料創作，可是作品一下子就被人遺忘了，當代藝術家著重的是想法。」

小朋友丁問：「為什麼他的畫那麼沉悶？他到底想些什麼？」

解說員：「德國藝術常有幾許深沉悲壯的氣氛。基弗思想很受哲學家海德格（Heidegger）對事物有雙重矛盾的看法之觀念影響。畫作裡可嗅出很濃的懷鄉味道，但是基弗能夠把它提煉為世界性的東西。他表現人的內在孤寂心境，轉化成一片遼闊的幻化焚灼荒原，傳達戰後人們對存在世界的特殊異樣之苦澀感覺。」

〈現代人系列——男與女〉，110F油畫，1990。

　　看到這裡，施並錫說：「當時筆者也懷疑這位解說員回答的內容，是否超出小朋友的了解程度。但事實上能夠了解多少並不要緊，對小學童而言，孩提時代便能有寬闊的眼界，才是重要。」

　　筆者寫出這段報導，是要說明施並錫在紐約兩年的日子裡，面對紐約的生活環境與藝術市場，看了之後與臺灣比較，對自己的創作有了衝擊，對臺灣的美術教育，也提出一些反省與批判。當然也對自己在這段期間作品，做了自我的反省；於是他肯定康德這句「沒有概念的直觀是盲目的。」於是對自己創作的「大世紀紀事」作品，提出了自我分析；認定這系列作品較傾向表現意味。

　　施並錫認為這些「圖像紀事」，是以「抽離現實表現

性的表現」技法呈現，雖然取材自現世人、事、物。但卻避開外觀描繪的方式，而傾向個人心象或意象的表現。然而，為了表現世紀末臺灣社會的不安，畫面呈現不安定感——透過變形扭曲、大小空間錯置、強烈色彩對比、破碎輪廓、粗獷厚糙的肌理、狂飆顫抖的筆觸。用這些方法去表現，內心的不安感覺。

在畫面的經營上，施並錫以「平面性」與「不必然平面性」混合技巧的使用，構成一種二元組合的面貌；利用坦白率真的表現形式，不做過度修飾，也不去求優美與古典的技法；他善於用假借、隱喻、變形、扭動的圖像示意，輕易的把人類心理或性格扭曲塑造成他所要的圖像，這些高超的技巧表現常讓人感動產生「於我心有戚戚焉」。

兩年的紐約生活，使施並錫意會到人的「疏離」與「冷漠」，於是用大世紀圖像，去傳遞時代精神、風俗習慣、文化生態，他畫社會上的飲食男女、疏離、墮落、悲愁、精神分裂症候群，用畫去宣誓現代人的煩惱、焦慮、苦惱、憂傷等心情；人雖然在國外，但作品希望由本地自主性的追尋與表現出發，去延伸、銜接國際藝術思潮的脈動，追求具備普遍化的被認同性，希望自己作品能表達出時代性。

〈甘迺迪事件之地點〉，6F油畫，
2009年於美國達拉斯。

〈人生如戲（臺上臺下）〉，120F油畫，
1997。

〈無明隱覆 名為世間〉，172cm×411cm，1990。

掛在牛角上的獎項

　　早年臺灣以農立國，牛與臺灣人民生死與共，站在
這塊土地上共同奮鬥，關係相當密切，自古以來即有不解
之緣。牛，是一種腳踏實地，四季辛苦耕作未曾休息的
家畜，與臺灣人有相同的命運，因此以「臺灣牛」來比喻
「臺灣人」。

　　單純而愚直的臺灣小孩，常被罵大人罵：「牛牽到北
京嘛是牛」，說明了一種固執未能教化的惡習性，仔細觀
察臺灣人真是「好騙、歹教、耳空輕」的幼稚個性。另外
還常聽到「一隻牛剝雙領皮」的俗語，從歷史上去考察，
過去的殖民統治下，臺灣人總是被剝削的一群，但牛那種
忠心耿耿的性格，也是別的族群所欠缺的優點。因此有
不少文學家和藝術家，以作品表達牛與人、大地、農事生
產的關係，表現臺灣人和臺灣牛的歷史意義，並傳承歌頌
「牛」的韌性，但對另一面的缺失並沒有去探討。

　　從紐約歸國以後，畫家施並錫進入臺灣師大美術系
教書，一方面創作，另一方面寫文章，畫了數幅牛的圖
像，並努力去探討臺灣人的內心世界，透過各式各樣的圖
像做反省。一九九七年編成《牛事一牛車》一書，施並錫
說：「以牛為主題的畫，是我近年繪畫創作四大系列其中
之一。」此書將牛系列畫作，與四十幾篇由國內各行各業
代表性人物：包括詩人、作家、歷史學者、音樂家、政論

家、公職、美術家、電影導演、醫生、兒童美育家、宗教教育家等知名人士，談牛的精采珍貴文字，輯集成書中部分值得閱讀的牛故事，讓我們獲得一個完整的「臺灣牛」的映像與性格。

施並錫喜歡畫牛的原因，是從小在小鎮鄉間長大，常會看到水牛耕田、黃牛拖車的畫面，有時看到牛在溝邊啃草，在樹下咀嚼甘蔗尾，慢條斯理擺尾驅趕蒼蠅，一幅幅悠閒的神情印烙在心中。就讀國小的日子裡，曾與一群孩童到田野間玩耍，看到一頭被綁在榕樹下的水牛，孩子們將牛繩解開，沒想到這頭牛衝向他們，孩子們就跑給牛追，有一些牛並不一定是溫馴，後來在繪畫的過程中，喜歡表現牛的各種神情。

一九九三年施並錫獲得中華民國畫學會的油畫金爵獎。那一年，畫了一張〈水牛母子〉的作品，並說：「我畫牛，因為我喜歡牛，我推崇牛那吃苦耐勞的天性，是值得吾人學習的榜樣；我畫牛，因為我景仰牛所象徵的精神意義之偉大。」在這張畫中，把這對母子用迅速而有力的筆觸，佈滿了整個畫面，為了突顯牛健壯龐大的身軀，和力大無窮的天賦。一片金黃色的光芒籠罩著畫面，襯托出牛崇高而刻苦耐勞美德，牛為農事鞠躬盡瘁，忠厚老實的本性，使這對母子緊緊地相偎，一對大小牛頭並列畫面中央，彰顯母子相愛相惜的情境。

施並錫善於畫「臺灣水牛」的精神：這種粗獷笨拙、任勞任怨的動物，總是被人輕視、虐待，甚至像臺灣人一樣給人予取予求。實際上，「臺灣水牛」是大智若愚，若用形象來說：「腹肚若水櫃」象徵氣度宏大，有力的牛角是自衛的武器。靈巧細長的尾巴，逍遙自在地甩來甩去，用來拂打身上的蚊蟲；兩顆又大又圓的眼睛炯炯有神，像火炬般是正義、耿直的表徵。「臺灣水牛」一直忠心地伴

著先民、破荊棘、啟山林，為臺灣人耕出一片家園，並以樂觀的性格和踏實的態度，為後代子孫構築美麗的家園，與臺灣人長年作伴守護家園。

水牛的堅忍苦幹、樂觀踏實，應該被稱為「臺灣人的精神」。施並錫把「臺灣水牛與臺灣人的精神」，做了完美的圖像詮釋，如果你唱簡上仁的這首歌，〈一隻牛仔〉，一定有很深的感觸：

一隻牛仔真古椎，腹肚若水櫃。
二支牛角彎擱曲，生做真正美。
一隻牛仔真活動，牛尾會拂蚊。
二粒目睭圓輪輪，生做真斯文。
一隻牛仔真勇健，風雨伊不驚。
拖車犁田上打拚，伊有好名聲。
咱佮牛仔做朋友，歡喜手牽手。
互相照顧犁田土，犁出好前途。

有關臺灣水牛的觀察，筆者也寫過一首歌〈水牛〉，來表現對水牛的意象，以及與臺灣人的生活關係：

二牛叫做駛犁兄
透風落雨 嘛愛行
拖車 犁田 攏愛拚
牛年到 汝尚勢
摸春牛年年有
若摸牛頭會出頭
摸牛耳食百二
摸牛跤食未乾
摸牛尾 春家伙

這首歌筆者將摸春牛的民俗，也寫了進去，希望留下人與牛之間的密切關係，這也是一種常民文化的表現。臺灣農民的庶民生活多元且豐富，有一些與牛相關的諺語，可以來做一些詮釋。我們常說：「濟（多）牛踏無糞，濟人無地睏。」表示人多做不了好事，這也是臺灣人生活經驗所體會出來的語言。

　　又說：「做牛著拖，做人著磨」，牛必須拖車、犁田，人必須接受各種磨練，人與牛的生活總是綁在一起，連語言也是密不可分；比方說：「牛知死毋知走」這句話，如果你夫過牛墟，那些「待價而沽」的牛，總是流著眼淚，牠們是知道自己將要被販賣的命運，但自己也無可奈何、沒有辦法逃走，這好像也是臺灣人的命運與情境。

　　在牛的俗語中，有一句「烏鶖騎水牛」，在農村的田野中是很寫實的畫面，烏鶖（大卷尾）這種鳥，常常站在牛背上。但在臺灣人的生活象徵中，是瘦小丈夫娶肥胖老婆的比喻，因此，當我們講到這句話時，有點詼諧的意涵，也體會到臺灣人的幽默。另外還有一種牛背鷺也會騎在水牛的背上，因此王金選寫了一首〈大水牛〉：「大水牛，講話大大聲，牴人疼疼疼，白翎鷥，攏不驚，爬起伊的腳脊背。」這首兒歌也記錄臺灣人與水牛、野鳥的關係。愛「扭牛鼻，袂駛拉牛尾」，是奉勸人做事要掌握重點，只要抓住穿過鼻子的牛繩，這頭牛就聽你的話，抓牛尾巴是無法拉動牛的。

　　如果我們以「牛」來看臺灣歷史，邱淵惠《臺灣牛》一書中，寫著：「歷史意義上，臺灣的開發大致由南而北、至西而東，點、線、面逐步的墾殖，田園的面積與日俱增，由荷蘭時代的八千甲增至日治初期的七十七萬甲，在臺灣由『開發中區域』，經拓殖後成為『已開發區域』的過程中，臺灣牛也由原先的幾千頭增至二十萬頭，與田

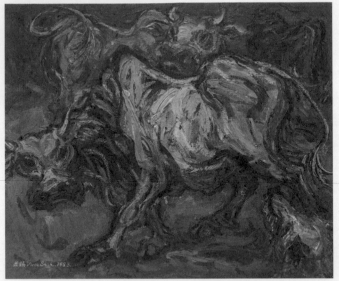

〈台灣牛系列──向前行，什麼攏不驚〉，12F油畫，1993。

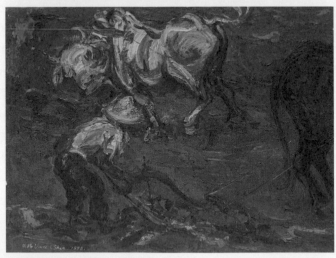

〈台灣牛系列──勤作〉，12P油畫，1993。

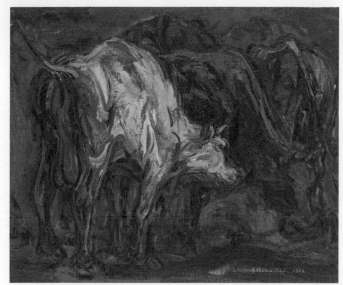

〈台灣牛系列〉，12F油畫，1993。

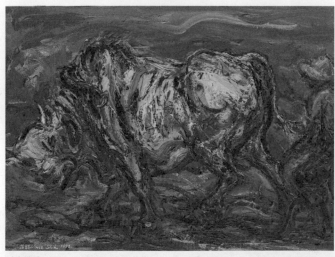

〈台灣牛系列——勇敢直前不嫌苦〉，12F油畫，1993。

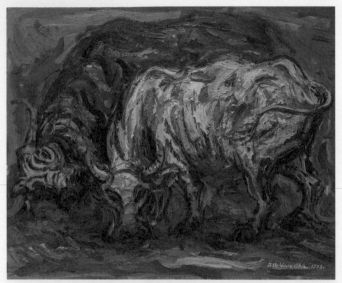

〈台灣牛系列——卿卿我我〉，12F油畫，1993。

〈野趣〉，10F油畫，1985。

園的開墾面積成正比，亦即耕牛隨著漢人拓荒足跡所至而出現。因此，清代臺灣番社圖上，除了以番社代表村落之外，同時畫上幾隻牛，表示該地已是開發的地域。所以，牛可視為臺灣開發史的一種指標。」由此段話顯示，牛已經走入臺灣人的生活中，也成為一種不可抹滅的歷史。

「臺灣牛」象徵著「臺灣人」，二〇〇七年施並錫出版《臺灣牛的心聲》，以漫畫與短文，剖析臺灣人的一些問題，並衷心呼籲愛臺灣人士，每個人必須站在自己的崗位上，藉各自的專才，為建構臺灣自主意識而努力。為了救臺圖存，唯有喚起臺灣人的自信、自尊、自我肯定及臺灣認同意識，讓大家共同來塑造臺灣價值。

在這本書中所寫的問題，在我們平常談天的時候，常常聊到強調教育的社區化問題，以親近大自然做為活化教學之教材；文化發展不宜只偏重流動性的展演陳列，應由根做起，深入去灌溉。施並錫常說：「教育是生活，藝術也是生活。藝術並無本身以外的目的。無奈我們傳統美學教育觀念，引導、暗示學生藝術的目的在於展覽競獎，成名賣錢。……」又說：「臺灣社會最需要的教育內容是：訓練自由、自主的獨立思想。強化人性道德、公義、及感恩的教育。重視歷史、藝術、人文。」這些問題仍是我們目前教育最該加強的項目。

想像力是社會進步的動力，聖經云：「無想像力的地方，人類必將滅亡。」柏拉圖也說：「當哲學家成為國王，政治的偉業與智慧結合成一體……人類才能祈獲一道曙光。所謂哲學家就是有思辨能力的人，當臺灣人民有思辨能力，才能遠離一些災難。」

臺灣人的教育，因國民黨的思想忠黨愛國化，以及升學主義掛帥的引領下，失去了教育的本質，中國化的教育策略，以致沒有臺灣認同，只要有奶便是娘，因此在選

舉時，常會說：「誰做都一樣」，臺灣人的價值觀念被扭曲了，人生的價值已唯利是圖了，大家一窩蜂的向「錢」看，沒有任何的理想性可言，思想流於淺碟型的思考方式，大家一窩蜂的跟隨媒體追趕流行，整個社會人云亦云，使臺灣人沒有分辨是非的能力。

施並錫在《臺灣牛的心聲》中，舉了古印度學者提婆所著的佛學典論須要——《四百論》中的一則寓言來說明：有一位深為國王所信任的預言家，預言某日會下一場喝了會使人發瘋的大雨。國王未雨綢繆，把水井都加了蓋子。果然天降瘋雨，預言成真，全國人喝了瘋雨後，全民都發瘋了。國王及少數人倖免。然而不幸的是，全國人都認為國王及少數正常人發瘋了。

在臺灣少數有真知灼見的人，通常會被人恥笑為瘋子，因為臺灣的教育如同下著發瘋的雨一般，下了五十多年了，大部分的國民都好像發瘋一樣，失去了理智，又臺灣牛有耿直的個性，真是難以教化，許多事情都缺少思考，沒有主見常常人云亦云，也就是臺諺所說的：「尪姨順話尾」。

從《臺灣牛的心聲》中，我們要了解施並錫所要傳達的理念：「教育與文化的目的是要使人走入生活，與天、地、萬事萬物共榮共存共構。」我們讀這本書時，要時時想到要如何走出學堂，走入人群、走遍大地、走近生靈。

一九九九年四月七日，臺北建成扶輪社頒發「臺灣文化獎」給施並錫，致詞中說到：「本人從事繪畫藝術創作凡三十年。在成長過程中，所見所聞與在座濟濟的賢達先進是大體相同的。我的工作目標是希望透過繪畫藝術，塑形臺灣種種圖像，藉由藝術的感染力，建構臺灣精神，進而配合、匯合各方能成就『臺灣主體』的力量，共同建造大臺灣。」

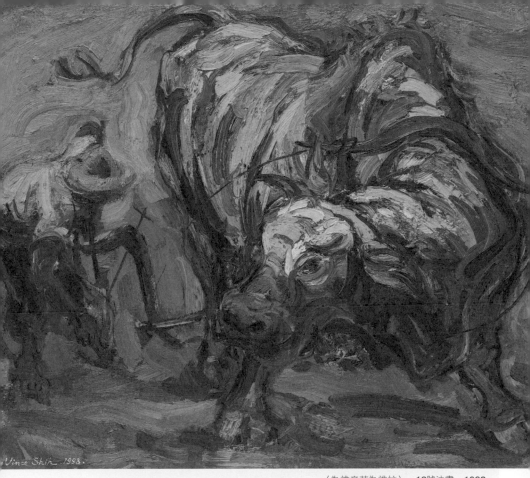

〈為誰辛苦為誰忙〉，12號油畫，1993。

　　畫臺灣牛的圖像，彰顯臺灣人的精神，記錄臺灣歷史，正如詩人瓦歷斯・諾幹所寫：「在我族變遷的歷史上／我適宜靜靜的犁田／以堅忍的軀體／承擔一鞭鞭屈辱」以及林央敏「自古以來／主人為我們這些文盲／寫下生命的最高信仰／安定和諧 知足常樂」，印證了臺灣人過去的命運——永遠被人驅使，為殖民者賣命，見不到自己的天地。以後我們要共同思考，如何去建立臺灣自主意志力與臺灣人精神，來做島上永遠的主人。

| 第 六 章 |
建構臺灣歷史圖像

　　二十世紀初的法國攝影家尤今・阿傑（Eugure Atget）拍攝了許多街景、歷史性建築、商店櫥窗與常民生活的照片，幫助許多畫家回憶現實細節。這些貼近現實的照片受到畫家馬蒂斯（Henri Matisse）欣賞，一九〇八年他寫道：「攝影可以提供現存事物最珍貴的紀錄。」這樣的照片，我們稱它「紀實攝影」，幫我們記錄許多真相，認知社會的各個層面，紀實攝影是一種事實的證明，可當作一種證據。這樣的認知，使我想起圖像可以建構歷史，使人民的記憶重現。

　　張照堂在《影像的追尋》中曾說：「臺灣攝影家寫實風貌的發展，早期在沙龍獨大的包袱及文化資訊、社會條件的隔離壓抑下，有了許多難言的困頓與挫折。……到了六十年代，因為有了『臺灣省攝影學會』、『臺北市攝影學會』、『自由影展』、『攝影新聞』等活動媒體在寫實攝影上推波助瀾，再加上當時日本攝影雜誌對『社會寫實』的號召提倡，……一時間，人才輩出，掀起一陣陣寫實風潮。……」又說：「……從老照片裡感知到生命的延續與歷史傳承對我們的重大意義，似乎每一幅好的作品都是在一種歲月的滄桑中提煉而成的。攝影，永遠跟著時間挑戰，它不僅要抓住時間發生的一剎那，也要接受事件發生後幾個世代的長時間考驗，好的作品必須經過極短和漫

長的時間關卡，而對這樣的挑戰，素質優秀的自然留存下來，供人反覆閱讀，並展現其獨特、珍貴的憶往時空。」由此說來寫實影像是珍貴而重要的歷史記錄。影像有記錄的功能，可以表述時代歷史，透過傳播達成宣傳效果，從而了解人民與土地的關係，足證圖像反映歷史的真相，圖像除了攝影作品之外，還有繪畫。施並錫認為「歷史繪畫都是歷史記憶的重建，過去臺灣教育沒有本土的思考，只抄襲日本、中國或西方，臺灣必須趕快創作歷史文本、地理圖文、歷史圖文，才能建構以臺灣為主體的文化」。

一九八四年畫家施並錫應金門防衛司令部之邀請，以繪畫圖像去建構古寧頭戰役，本著「歷史不能遺忘，教訓必須記取」的觀點，透過戰史館的歷史資料，以及官方所提供的戰爭圖像，參與金門古寧頭戰史館巨幅戰畫創作，以畫作重現國共爭戰的往事，施並錫說：「戰畫不是為歌頌戰爭，而是提醒和平可貴」。

這次參與古寧頭戰畫的畫家，包括臺灣師大郭軔、國立藝專（臺灣藝術大學）劉煜、政工幹校方向、金哲夫、陳慶熇等知名教授與畫家，當年三十七歲的施並錫是最年輕、最後一位加入作畫的陣容，而被指定負責的畫是「登陸激戰」圖像的創造。

施並錫是畫家中，唯一在創作過程中沒有踏上金門現場的畫家，可以說是在參考圖像及口述歷史中「閉門造車」，以想像力創作出金門古寧頭戰史。然而卻栩栩如生地畫出〈登陸激戰〉圖，被金門縣政府挑選做為古寧頭戰役六十週年紀念酒的標籤圖案的僅有戰畫，名畫與美酒相得益彰，可見施並錫的繪畫功力。

施並錫回憶說：一九八四年四月一日才加入，可以說是臨危受命，在時間有限、交通不方便情況下，繪畫完成前，還不曾到過金門。雖然沒有到過金門，但施並錫曾

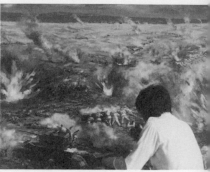

1984年戰史館人員（軍方）正在安置施並錫大畫。　　1984年施並錫正在畫戰畫。

　　在馬祖北竿服役，深切感受到戰地肅殺氣氛。為求還原史實，除蒐集古寧頭戰役相關資料，瞭解戰爭經過，還曾到臺北市西門町購買軍服、及武器、戰車等模型，並且找學生當模特兒，就在畫室中以彩筆打起古寧頭戰役。

　　喜歡看戰爭片的施並錫，從影片中也獲得不少靈感。他說，戰畫必須注意當時的季節與天候，包括風向、陽光照射角度等對砲火煙硝產生影響，才能使作品更生動、符合史實，情境更會生動。

　　施並錫以八百號尺寸的大畫布，不含框架長約三百九十八公分、高約一百九十五公分，做為他創作戰爭的場域，軍方送來畫布、顏料和六根木頭，當時連繃畫布、釘框都是親自動手，過程就好像生小孩般辛苦。巧合的是，當時夫人宋素容正大腹便便準備「生產報國」，但他為了趕戰畫，幾乎是在外租用畫室為家，日以繼夜工作，以一個多月時間完成戰畫，還是第一位交稿的畫家，獨生子也在六月初，順利呱呱墜地。施並錫說，戰畫問世、兒子出世，當時都很滿意，有「雙喜臨門」的成就感。

　　繪畫完成多年後（約2009年），他陪同當年八十四

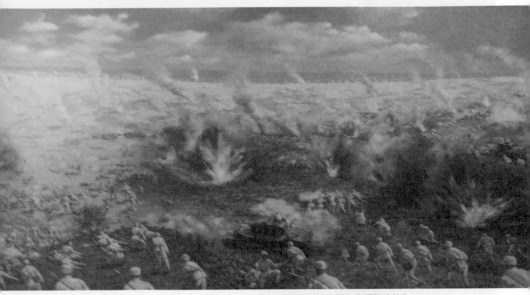

〈古寧頭戰役〉，800號油畫（現陳列於金門古寧頭戰史館），1984。

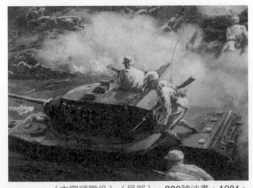

〈古寧頭戰役〉（局部），800號油畫，1984。

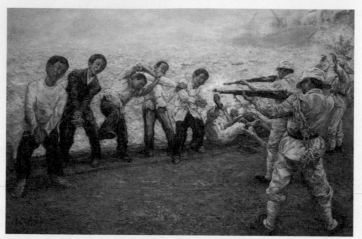

228事件〈串綁的悲劇〉，120號油畫，2007。

歲老母梁彩鑾及妻兒到金門古寧頭戰史館參觀，當母親首度欣賞這幅八百號的〈登陸激戰〉圖，既驚訝又得意愛子超人的本事，把幾百個軍人呈現在一幅畫中。這幅〈登陸激戰〉圖為施並錫絕無僅有的戰畫，中國與臺灣也從砲火相向走向大三通。雖然時空背景不同、社會變遷，但凡走過必留下痕跡，戰畫是歷史的見證，更重要的是提醒世人要記取教訓，不要讓戰爭、仇恨再度發生，人與人之間要和平相處。

　　施並錫表示，唾棄戰爭、追求和平為人類普世價值，以繪畫藝術闡述戰史，希望是過去式，未來衷心期盼臺海戰爭不要再起，中國與臺灣人民追求民主、自由和幸福，在一邊一國的和平共存下，能成為兄弟之邦。

　　臺灣於一九四七年二月底，發生大規模民眾反抗政府事件，國民政府派遣軍隊鎮壓屠殺臺灣人民、捕殺臺籍菁英事件。其中包括民眾與政府間的衝突、軍警鎮壓平民、當地人對外省人的攻擊，以及臺灣士紳遭軍警捕殺等情事。抗爭與衝突數日間蔓延全臺灣，使原本單純的治安事

件演變為社會運動，最終導致官民間的對抗衝突與軍隊鎮壓。

二二八事件發生原因，由於長期在日本統治下的臺灣人民，對於相對落後的中國社會現況、普及教育、法治觀念、衛生條件、生活習慣等缺乏瞭解導致期望落空。當時統治臺灣的臺灣省行政長官公署治臺政策錯誤、官民關係惡劣、軍隊紀律不良，通貨膨脹與失業等問題嚴重，而不當的管制政策使問題加劇。國民政府的種種倒行逆施，加上掌握資源控制權的人士對臺灣人民的種種歧視與打壓，使得臺灣人民深受其害，因而不滿的情緒不斷累積，最終導致龐大民怨能量總爆發。

二二八事件發生當時與臺灣獨立運動無關，當時幾乎沒有臺獨的倡議，但是當政的國民政府以「陰謀叛亂」、「鼓動暴亂」、「臺灣獨立」、「陰謀叛國」、「臺灣人與共黨合作」等為由鎮壓，也以藉口殺害林茂生、陳炘，以及捕捉洪炎秋、張秀哲等懷抱強烈祖國認同的臺灣人，使臺灣人的祖國夢碎，二二八事件也因此成為後來臺灣獨立運動興起的重要原因之一，引發了對臺灣意識的追求。

二二八事件對臺灣人的思想模式、價值觀念、生活態度、生命觀點，都產生了巨大的影響；這場流血事件造成臺灣人對政治的畏懼，對小孩子的教育用「囡仔人有耳無喙」來訓示，大人講話只能聽，不能參與意見，使臺灣人對公共事務的冷漠，更不能去追查歷史的真相。

施並錫認為：「藝術家可以超越政治、黨派，不必為政治搖旗吶喊。他們必須著力於新舊時代文化的傳承接續上、在精神、物質的結合啟示上、在全民靈魂的淨化提升上。藝術創作本是藝術家的生命展現，但必須兼具社會意義、兼顧社會使命，創作必須與族群、土地、社會及歷史有密切的關係。藝術是追求真、善、美，並透過文化等活

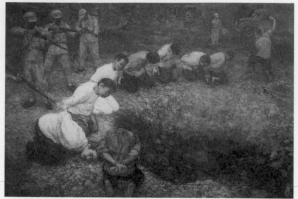

〈二二八事件──宜蘭媽祖廟前的坑殺〉，120F油畫，2008。

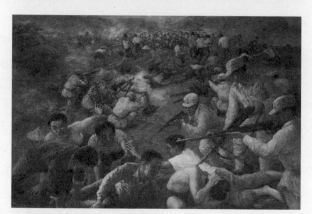

〈1947年3月8日下午基隆港的屠殺〉，120F油畫，2006。

〈串綁的悲劇〉，20F油畫，2007。

動彰顯其意義與價值。」在他的創作中，總是力求忠於歷史，不可扭曲真實的事件。

一九九七年六月二十四日，施並錫參與「二二八紀念館展示內容增設再塑歷史圖像企劃案」，曾經在計劃書上以「臺灣欠缺歷史圖像」為呼籲重點，並說：「優良而撼動力強的情境還原、再塑歷史圖像，具有相當大的感染力量，能讓大家一目瞭然當時的情況。」又說：「藝術工作者永遠站在創作的立場，向政治等的壓迫抗爭；像畢卡索的『格爾尼卡』是描繪西班牙內戰的歷史圖像，表明了對西班牙沉浸在痛苦與死亡海洋中的好戰集團的厭惡與鄙視。另外，還繪製了『佛朗哥夢幻與謊言』的銅板畫，揭露了朗哥夢的真面目。」

除了策展之外，施並錫也以〈虛偽的承諾〉裝置藝術，參加這次的展出，一面國民黨旗下，是被覆蓋的臺灣，我們已經相當清楚，國民黨統治臺灣一切以騙為手段，使臺灣變成了一個行騙的國家，所有的事情都看不到真象，真是一針見血的批判。

施並錫讀了許多二二八事件的史料，閱讀國史館出版的口述歷史，創作出〈1947年3月8日下午基隆港的屠殺〉。這畫雖然根據史料去創作，但當我們閱讀到何聘儒〈蔣軍鎮壓臺灣人民紀實〉中寫的：「三月八日下午蔣介石派來的軍隊在基隆登陸，就不分青紅皂白對著正在碼頭工作的工人一陣掃射。」這是二十一師副官處長何聘儒的回憶，敘述國軍上岸後：「立刻架起機槍向岸上群眾亂掃，很多人被打得頭破腿斷，肝腸滿地，甚至孕婦、小孩亦不倖免。直至晚上我隨軍部船隻靠岸登陸後，碼頭附近一帶，在燈光下尚可看到斑斑血跡。」

來臺的中國記者王思翔在《臺灣二月革命記》中，敘述八日以後的大屠殺：寫著：「他們從基隆上岸，大殺一

〈跨世紀之梯〉，500號油畫，1993～1994。

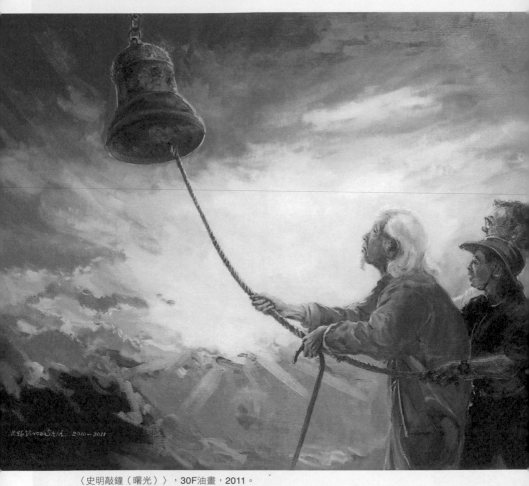

〈史明敲鐘（曙光）〉，30F油畫，2011。

陣過後，連夜向著沿途市街、村莊中的假想敵，用密集的火力掩護衝鋒而來，殺進臺北市。此時，第一號劊子手柯遠芬已先行指揮臺北軍憲特務，將數百名維持治安的學生逮捕槍殺，又殺入處委會，將數十名辦事人員處死。……從此，街巷佈滿了殺氣騰騰的哨兵，看到臺灣裝束或不懂普通話者，不問情由，一律射殺……少數持槍的征服者，甚至為了向同伴誇耀射技，就以臺灣人民為獵物！自八日夜至十三日，槍聲此起彼落，晝夜不斷；大街小巷，以致學校機關內外，處處屍體橫陳，血肉模糊。……配合著公開的大屠殺，還有掩耳盜鈴式的秘密恐怖手段。……一經逮捕，多不加訊問，立即處死；或裝入麻袋，或用鐵絲綑縛手足，成串拋入基隆港、淡水河，或則槍決後拋入海中；或則活埋；亦有先割去耳、鼻及生殖器，然後用刺刀劈死者……。每夜間，均有滿疊屍體的卡車數輛，來往於臺北、淡水或基隆間。至三月底，我在基隆候船十天，幾乎每天都能看到從海中漂上岸來的屍體……」。在彭明敏《自由的滋味》中，彭明敏教授回憶說：「當許多高雄市領導人士聚集於市政府禮堂討論這次危機時，門突然被關閉而受到機關槍掃射；家人被迫在火車站前廣場觀看父親或兒子被槍決；在槍決之前，還有許多慘絕苦刑加諸人犯。」

這些歷歷在目的文獻史料，印證施並錫這幅畫的逼真感。施並錫還替這幅畫另取一個題目〈預知未來再度屠殺臺灣人事件〉，真是發人深省。據施並錫說：

〈等待天空湛清〉，30F油畫，1994。

「藝術領域以『創造情境』、『創造新意』作為主要的運作，表現訴求常著眼於『未來』或『非現實性』。歷史學家立足於對『過去』之研究以照示『未來』；藝術家則從『未來』或『非現實性』的角度觀照及描述過去與現實。」

施並錫還有一系列臺灣人物誌的創作，如今還在進行創作之中，我曾看過他為臺獨理論家史明畫像，為臺灣典範人物留史。

記憶裡，在一九八〇年左右，我從詩人廖永來的手中，抱回一本厚厚的《臺灣人四百年史》，那個時候這本書是禁止閱讀的，當時的執政者認為：這本書的作者史明是共匪的同路人，散播不當的言論。於是我總是偷偷摸摸地閱讀著，含著淚水讀完此書，終於了解了四百年來，臺灣人民被殖民的辛酸歷程。這本書可以說是臺灣獨立的啟蒙書。

一九四七年出生的筆者，在學校教育中讀的是屬於中國的歷史，從三皇五帝一直背誦下來，然而對臺灣的過去是一片空白，甚至於「臺灣」是一種禁忌，不能講臺灣話、不能唱臺灣歌、演布袋戲還要用華語發聲。或許是一種叛逆的個性，被禁止的事情，都希望能去深入了解，於是大量去閱讀禁書。

後來才知道早年的史明在草山企圖刺殺蔣介石，因事跡敗露後，當局要緝捕他而跑到異域，淪落在日本期間，適逢麥克阿瑟制定了「三國民（戰後殘留日本的臺灣、中國、韓國人）居留法令」而安全的留下來，解決他在日本的居留問題。因此在池袋西口附近開了一家拉麵店「新珍味」，除了維持生活外，賺了一些錢來發展臺灣建國的組織，號召有志之士來從事臺灣獨立的工作。

一個平凡的賣拉麵老人，有個偉大的獨立建國理想，

每天敲響臺灣建國的大鐘，希望打破虛幻的中華民國，喚醒陶醉於中國春秋大夢的臺灣人，能早日建立自己的國家。史明提出兩條臺灣獨立路線，做為臺灣獨立運動的工作方向，即「體制外革命路線」與「體制內改革路線」，表示「體制外革命路線與體制內改革路線是獨立運動的一體兩面」，臺灣獨立運動的「二個工作方向」，分為島內的改革與革命的「島內工作」及國際關係上與美日結盟的「國際工作」，以實現臺灣的「完全獨立」。並且表示自己「一心一意為臺灣，老老實實做獨立，一切行動對歷史交代。」

　　賣拉麵的老人在八十八歲那年，為了抗議連戰訪問中國，還在高速公路上奔馳，在機場丟鞭炮。上了九十三歲的前一年，在日本腎臟衰竭，一度昏迷了好幾天，醫生還發出病危通知；但他還是拖著重病回到臺灣，說他死也要死在臺灣，落葉歸根的信念，讓史明終於擺脫病危的陰影，硬是活了下來。史明一生從事臺獨運動，是獨派大老中年紀最大的，斑白的頭髮與滿臉的滄桑，儘管身體虛弱還拿著拐杖，他所期待主張臺灣獨立的政黨能夠奪執政權，使臺灣能盡快走到獨立的民主自由國家。

〈延綿青山百里長——阿里山〉（130cm×640cm，中央警大收藏）。

〈八田與一雕像〉，12F油畫，2011。

〈鹽水蜂炮〉，10F，2005。

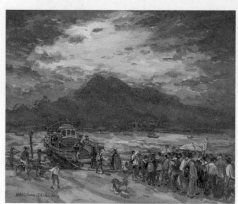

〈淡水暮色〉，10F油畫，2013。

〈阿里山神木〉，20F油畫，1985。

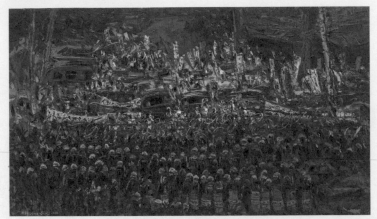

〈楚河漢界〉，40號變形，1994。

〈旗海飄揚〉，120F油畫，1995。

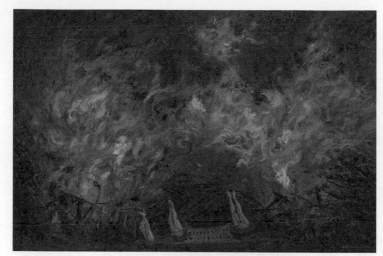

〈浴火重生──紀蔡瑞月舞蹈社祝融之災〉，120F油畫，1997。

韶光燦爛〈南榕自焚圖〉，120F油畫，2009年。

對災難的終極關懷

一九九九年的九二一大地震之後，施並錫走訪災區，
從豐原、東勢、草屯、埔里、集集、中寮一路到他的故鄉
員林，看見了房屋倒塌、河上的橋斷了、石岡水壩也受
傷、道路柔腸寸斷，土石流橫衝直撞，地震之後臺灣的國
土慘狀，撞擊了畫家的心頭。

他畫出〈鐵道與滾石〉以拼貼的方式，讓山上滾落
的巨石覆蓋住鐵道，筆直的鐵軌也扭曲變形，〈東勢王朝
記事〉表達了臺灣高樓大廈的建築問題。記得，地震過
後我曾寫了一首〈詩人被活埋──記集集大地震〉總共
一百七十八行，來表達地震帶給臺灣人的悲痛，發表在
《笠》詩刊，後來被收錄《九月悲歌》專集，前段寫著：
「地動　地動／地咧震動／地動　地動　厝咧震動／樹仔咧
震動／山嘛咧震動／／山崩地裂／樓仔厝倒倒落去／烏天
暗地／囡仔揣無老爸／地動　地動　地牛弄破阮的美夢／哀
父叫母　可惡這隻惡煞的地牛／害阮揣無親晟朋友失落的身
軀／害阮揣無安身立命的厝／害阮揣無長年依靠的丈夫／
拍開目睭看著　棺材一具一具……」，這些畫面又令人想起
這首詩的情境與意象，地震後的悲慘狀況。

施並錫描繪地震受傷的九九峰，筆觸刻劃出傷痕累
累、滿目瘡痍的山頭，巍峨的山脈下，讓人體會到山河變
色的災禍，也讓人知道世間的「無常」，看到這些歷經

浩劫的市鎮，引發觀者有悲憫的省思：過去人們一直以為「人定勝天」，沒想到大自然的反撲，讓人類難以避免災難，人應該如何與自然共存？

在二○○一年，三月三十一日至四月五日，施並錫在臺北師大畫廊，以《流嬗大地》為題，展出四個系列作品：環境生態變易、九二一大地震後、橋在水上流、逝者如斯——流水。這次的展出，施並錫主要訴求為臺灣面對新世紀的省思，九二一大地震後，在浴火重生的過程中，人類面對「無常」的生命，該以何種態度去面對？

《流嬗大地》這系列作品，依施並錫說：「這些作品是延伸《大世紀記事——都會系列》的精神，基於相等的大地意識與歷史意識，創作理念有所重疊。藝術創作，原本受政、經、社會大環境的影響……所謂本土化乃反應生活環境，它絕對不能立足於虛無飄渺的神話天地裡，大藝術作品的產生，都醞釀於生命共同體的集體思想、基本價值觀、生活方式或信仰，它不能遺世而獨立，也無法拒絕於人。」

我們知道檳榔在臺灣人的生活中，佔了很重要的地位，農業社會男女結婚少不了檳榔，許多農民、工人、卡車司機、沿海的漁民都喜歡吃檳榔，有興奮、防寒的功能，有人說「檳榔是救心」或「臺灣口香糖」，因為賣檳榔使臺灣演變成有賣檳榔的西施，有些姑娘賣笑與賣淫，使紅唇族增多，口腔癌的患者也增多，當檳榔變成經濟植物，而山上大量種植，把山坡上的樹木砍掉，水土遭受到破壞，下雨時就造成土石流，於是檳榔變成災難的禍源。

於是在臺灣地震的大變化中，畫家施並錫以「檳榔系列」突顯山坡地遭到濫墾的問題，在〈檳榔山水〉中，種有檳榔樹的禿頭山丘和滾滾的土石流被合併在同一平面上，山林生態被破壞的因果關係不言而喻。由於這些年來

〈天災地變——集集火車站〉，50號油畫，1999。

〈土石流〉，50號油畫，2000。

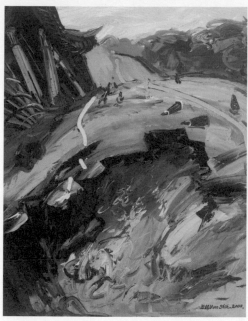

〈天災地變〉，12F油畫，2000。

〈天災地變──921震災〉，12F油畫，2000。

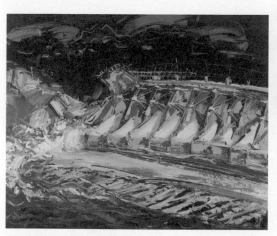

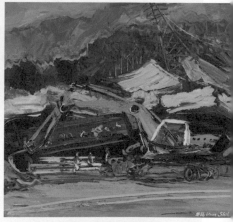

〈災後石岡水壩〉，12F油畫，2000。

〈九二一災後埔里警察局〉，12F油畫，2000。

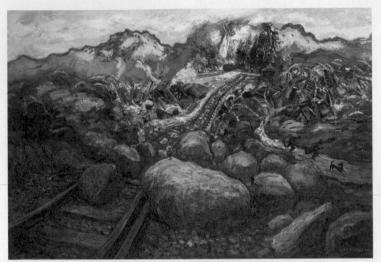

〈九二一震災系列——鐵路與石頭〉，120F油畫，2000。

〈災後的九九峰〉，100F油畫，2000。

臺灣人民深深為自然的反撲力量所苦，「林木不勝伐」的圖象，可以被看成人人能懂的現代寓言，這該是天災加上人禍的最佳例證。

〈檳榔山水〉作品，由兩件大畫自由合併、分開組合。依施並錫說：「組合起的作品，一件是青蔥翠綠的檳榔林，是現狀圖像，以寫實手法呈現檳榔之茂盛。另一件是一座土石流滾落的山嶺，山嶺不勝地震蹂躪，已然四分五裂，土石流竄而滑落。上半部寫實手法；下半則用隱喻的線狀造型，強化滾石印象，是感覺意象圖像。這兩件，每件均是四合一構成，兩件一共可分為八件，也等同於八幅畫作。懸掛陳列時，可自由調動，也可分林部分與石部分，相間隔交叉排列。此形式暗示或意味著水土山嶺因檳榔林而切割斷裂，天旋地轉，也呈現新的視覺效果。」

二〇〇〇年七月廿二日發生於臺灣嘉義縣的職業災害事件，四名工人於番路鄉吳鳳橋下游八掌溪河床上遭洪水圍困。因救援系統協調遲滯，工人在受困二小時後，仍未受到救援而不幸死亡，稱為八掌溪事件。當時為首次執政的民主進步黨，此事件透過媒體全程實況轉播，在臺灣社會掀起巨大輿論，並暴露出救援的疏失，政府面對輿論的痛批，數次向社會公開道歉，並且懲處相關官員。

施並錫面對「八掌溪事件」，作為一個畫家也懷著悲憫的心創作一幅〈八掌溪記事〉，在心中還默唸阿彌陀佛引渡四位受難者往西方極樂世界，謹記「無緣大慈同體大悲」的信念。依施並錫說：「這幅作品乃『感觸圖像』，畫中事物及人物不按比例安置，均屬象徵。象徵一切被困而陷入危機中的人事物，藉以表達世間的生滅無常。」畫這四位人物的角色意義，可以延伸到其他領域，人常會陷入四顧茫茫而無助的困境裡。

對於發生八掌溪事件，施並錫有許多疑惑。在一篇

〈地水火風之水〉文章中，他說：「吾人甚難想像，為什麼當天救難人員不發射拋繩槍之類的救難工具？而在現場看熱鬧的民眾，卻又不懂得聯絡雲梯車或是工程用吊車？在長達兩、三個小時的黃金救援時間，眼睜睜看著水中無助的工人，當著全國同胞面前被洪水流走？」使他產生很大的迷惑，還懷疑這個政府中，是否有一些人還玩著政治操弄與算計？創造一些問題來愚弄人民；而今日之某些殘存舊勢力「蕭規曹隨」地仿傚前人，利用八掌溪悲劇中的四名可憐不幸的人，略施小計推諉責任，又嫁禍於他人，從人民不幸的悲劇中，獲得可能的政治利益。

施並錫在災變中，體會到「人無定所，事無定理，天無定數。萬物都在無定中流傳變遷不已。」於是他很積極創作了災變的圖像，透過作品呼籲大家，必須表達對臺灣大地、世界大地的關心。要努力去維護我們的山水，不要被破壞，共同來拯救我們的家園，關懷土地上的眾生。

花亦芬教授看了災變的系列作品後，對施並錫及其作品，寫了這樣的一段話：「具有藝術才情，是命；選擇執著於創作生涯，更是命；『樂天知命』恐怕是真正藝術家不得不然的宿命。……走入故鄉傷處的痛，是一條長夜漫漫的痛。施並錫選擇了一條自己無悔的路。他的探索，他的匍匐，將『陵遷谷變逝者如斯』的傷痕，化為畫布上追求扎根鄉土一筆一畫的實在步履。哭過長夜的人，如果仍然懂得深情凝視長夜裡微渺的星光閃爍，含淚的微笑裡，他其實也知道，面對風雨或天明，生命自有不喜不懼的承擔在。」

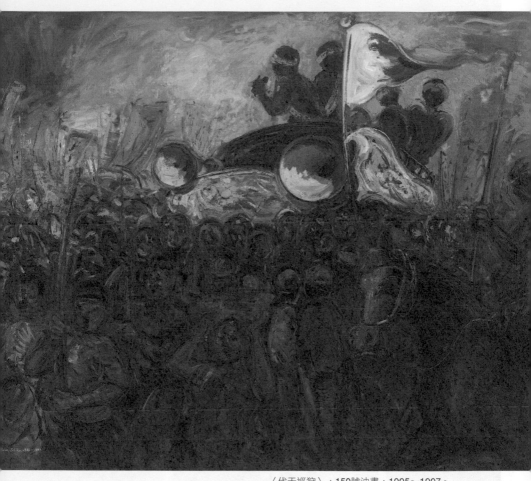

〈代天巡狩〉，150號油畫，1995～1997。

〈檳榔山水〉（八連作），180X432cm，1997～2000。

縱情島嶼南方扮觀音

　　二〇〇三至二〇〇五年，施並錫為了推展美育中的臺灣意識，毅然離開學校，借調到高雄縣文化局，扮演著文化觀音，與南部藝術家結緣，推動各種以臺灣為主體的文化活動，自己更深入民間，在公暇之餘為南臺灣的山水造境。這位能寫善畫的藝術家施並錫，帶領高雄縣的文化政策走向，在自己的任內與一些文史工作者共同出版過《縱情南方》與《發現古蹟之美》二書，把高雄的自然風光與人文古蹟，以油畫圖像收錄在專書中，並請當地詩人，透過文學語言呈現人文精神，找來文史工作者與文化資產課的人員，把這些歷史建築的輝煌過去，畫龍點睛地書寫出來，讓圖像與詩文結合在一起來訴說生活的故事，找回過去祖先的歷史面相，使這些圖像獲得了生命，更加深了民眾對文化資產保存的認識，對建築物產生了感情的共鳴，約兩年的時間足跡踏遍山澗水湄，以油畫來訴說、記錄高雄。

　　筆者透過施並錫在高雄期間，所留下的美麗圖像，做了圖像場景的田野調查後，更閱讀相關文獻與訪問在地的文史工作者，詢問畫家的創作心情後，寫出高雄這塊土地所發生的歷史與故事，希望讀者能透過這些文字與圖像去認識高雄，進而欣賞高雄、熱愛高雄，甚至於移居高雄，因為高雄是一個有尊榮的城市。

當我看到施並錫一幅油畫〈明寧靖王墓〉時，去做了一次的田野調查，想了解寧靖王在民間的傳說故事，去找這位明朝末年，流落高雄地區的一位皇族朱術桂的墓園，我請一位久居高雄的友人帶路，這位友人驅車帶我從高速公路的路竹交流道下去，穿越過省道臺一線的十字路口，經過東方設計學院往茄萣區興達港的方向右側，這個地方屬於高雄市的湖內區的東方路，這個園區入口處右方是「湖內區老人健康促進會寧靖公園服務隊」的房舍，這個園區還設有簡易的槌球場，提供社區的居民活動，這個地方已經變成上了年紀的老人散步、聊天的場所。

　　遠遠望去，墓園的前方有兩棵老樹，蒼勁有力的矗立在土地上，猶如守候「寧靖王」墓園的衛兵，園區種植各種樹木，隨風搖曳著，墓園上是一片青翠的綠草，園內有水池與涼亭，把墓園公園化了，走入其中令人有清靜與肅穆之感，我在墓園中看到一位工人在割草，還有兩位老人坐在墓前的水池旁聊天。友人說這座墓園是在一九七七年由高雄縣政府修建過，到一九八八年又重建後，被指定為三級古蹟，墓體雖然經過修建，但是明朝的寧靖王之墓仍是有其歷史意義。據說：早年這個地方約有百座的古墓，不能確定這座墓是否真是寧靖王之墓，因此修完後現在是一個空棺墓。

　　詩人呂自揚曾寫過一首〈題明寧靖王墓〉之詩，前兩句寫著：「千古艱難惟一死／一片丹心照鯤身」說明寧靖王的遭遇。在後段寫著：「用一條絲帶　換一座青墳／不是懦弱逃避／而是面對強權惡霸／要寧為玉碎　永不降服的叮嚀／給　鯨的子孫」，以鯨的精神以明志，希望子孫們學習鯨的精神，寧死也不落入強權手中，就像當今魏德聖導演的電影《賽德克‧巴萊》的族人以自殺的方式走向彩虹橋，去面對自己的祖靈。看完這部影片已經過了一段日

子，莫那魯道的身影一直在我腦海中浮現，影片中餘音不絕的歌誦著：「巨石雷光下，彩虹出現了，一個驕傲的人走來了，是誰如此驕傲啊？是你的子孫賽德克‧巴萊……做為一個驕傲的賽德克‧巴萊啊！我們是真正的賽德克‧巴萊啊！」多麼令人震撼的聲音，響徹人民的心中。雖然原住民因不相同的部落，有不一樣的歷史詮釋，但它畢竟是發生在土地上的悲慘事件，藝術家也有其不同的看法。

在明朝末年，這位落難的皇族寧靖王（朱術桂）（1618～1683年）渡海來臺時，鄭成功已經辭世一年了，鄭經在赤崁樓旁建了一座宅邸，做寧靖王的府邸，現在的國定古蹟「大天后宮」與「祀典武廟」就是府邸的一部分。朱術桂住在寧靖王府（今臺南大天后宮），他長於文學，喜書法，筆跡帶點瘦勁 ，當時所創建的各廟宇匾額，多出於他的手筆，至今已成為文化的瑰寶，湖內鄉附近的田地，是他帶著農民開墾的良田。

西元一六八三年，清朝大將施琅率軍攻打臺灣，朱術桂知道自己已無容身之所，他不願再苟且偷生，毅然以身殉國。並令五個妃子袁氏、王氏、荷姐、梅姐、秀姑各奔前程，但她們說王生俱生，王死俱死，遂先行自縊，於是朱術桂便提筆在壁上大書著「今已……六十有六歲，時逢大難，全髮冠裳而死，不負高皇，不負父母，生事畢矣」等語。又寫了一首絕命詞：「艱辛避海外，總為幾莖髮；於今事已畢，不復采薇蕨。」自縊就義為當年新開闢的臺灣，留下一個「忠、孝、節、義」的典範永垂青史。臨死前，朱術桂特地燒毀田契，還把數十甲田地全數送給佃戶，這種親民愛民的精神存留至今。死後鄉民怕清兵毀壞其墓園，把他與早先過逝的元配羅氏葬在竹滬，沒有做任何標示。

五妃廟在臺南魁斗山，現在臺南中西區，有一條小小

的街稱五妃街的二〇一號，是埋葬為寧靖王殉情的五個妃子。原為一簡單的墓塚，入清後才於墓前建廟，是墓廟合一的特殊建築稱「五妃廟」，香火也很興盛，她們都是從容就義，於身後被崇拜為神。臺南詩人陳志雄還為五妃廟寫了一首臺語的地誌詩〈五妃廟〉：

「就親像你生前的默默無聞／死後亦是／恬恬無聲／三百冬來／我一直毋知你的身世／你嘛毋知透露你的心事／／當初／我毋知／是你選擇命運／抑是／命運選擇你／只知也／你一死／卻多活了三百外冬／活佇府城的心內／／恬靜的墓園／吹著恬靜的風／恬靜的廟埕／落著恬靜的雨／恬靜的天地／陪著恬靜的你」，這五個妃子為寧靖王殉情，她們的故事會隨著傳說流傳下來。

撰寫高雄市文學史的評論家彭瑞金對這五個自殺的女人，以及當時清代的人對五妃的表彰有這樣的一段話：「清代文人集體性的表彰五妃的集體殉情，絕對不是愛屋及烏，事實上他們堅決地肯定五妃，那是忠於夫、忠於主人的極致表現，是在宣揚『忠君』愛國的教化……清國來臺文人充分利用朱術桂和五妃的剩餘價值，做為向臺灣人宣教的媒介，灌輸清國文化的價值觀，男的忠君愛國，女的貞婦烈女，總的是『中國』數千年來的封建體制思想。」因此，當我們去參訪古蹟時，必須清楚了解古蹟背後的故事，到底傳達了什麼意義？

另外，從沈光文的作品中，我們知道寧靖王晚年的生活是悲涼與神秘，過著深居自囚的日子，寧靖王曾寫過詩句：「二三知己惟群嬪」，此詩道盡生活的寂寞，沈光文曾寫過一首〈題寧靖王齋壁〉：「脩得一間屋，坐來身與閒；夜深常聽月，門閉好留山。但得羈棲意，無礙世路難！天人應共仰，愧我學題蠻。」這首詩帶給文學無限的想像空間，沈光文真正了解寧靖王的心境。

寧靖王的恩德始終烙印在高雄市湖內區居民的內心深處，當然這五位殉情的妃子，也被高雄人懷念，甚至於了解臺灣歷史的人，常常會提到朝代更迭中，一些悲情的故事。戰後，鄉民重建寧靖王墓外，在路竹鄉也有座寧靖王廟，名為「華山殿」，這可以說是「寧靖王文物紀念館」。每年到了農曆九月二十五日寧靖王的祭日時，附近居民都會趕來祭拜這位命運坎坷的王爺。寧靖王死後三百多年的今天，人們並沒有遺忘他們。生前他照顧湖內區百姓，死後卻成了當地的守護神，寧靖王墓園落在高雄的土地上；如今，寧靖王已永遠的活在湖內鄉百姓的心目中了。

　　施並錫領航的文化局，以藝術創作、維護古蹟為題，把民主聖地橋仔頭的糖廠園區，變成一個聞名的藝術活動園區，發揮出這個地方的民主精神；高雄的橋仔頭是臺灣民主運動的聖地，在一九七八年底，增額中央民意代表的選舉因美國宣布斷交而中止，黨外人士擬藉慶祝余登發生日而聚會，卻爆發余登發父子被捕案件。一九七九年一月二十二日，黨外人士齊集橋頭區示威遊行抗議，身披紅大布條書寫著自己的名字，手持紅布黑字的橫布條，寫著「堅決反對政治迫害」字樣，自橋頭余家走到鳳橋宮，首度突破戒嚴令下絕對禁止，政治人物的政治性示威運動之封鎖線。選舉活動被迫中止，黨外政治參與管道受阻，於是黨外人士又轉向街頭的群眾運動，而每次活動，情治單位都如臨大敵，員警與鎮暴部隊都嚴陣以待，一直到了這個年底發生了「美麗島事件」，事件後的美麗島精神，擴散到臺灣的土地上，帶著臺灣人民漸漸的走向民主自由的國家。

　　橋仔頭除了是臺灣的民主聖地之外，於日治時期一九〇一年在橋仔頭創立了「橋仔頭製糖所」，雖然在一九一

2003年十月美濃客家文化節，局長寫生帶動美術活動。

2004年美濃客家文化節偕太太與國寶級客服大師謝景來合影。

2004年橋頭糖廠辦黑銅觀音活動，偕太太宋素容與楊秋興縣長夫婦合影。

2003年任職文化局長時與陳郁秀主委拜訪鍾理和夫人鍾台妹。

〇年規模才完成，使橋仔頭糖廠成為臺灣第一座現代化糖廠，也是臺灣糖業文化的發祥地。戰後一九四六年成立了「臺灣糖業公司」，在一九五三年更名為「橋仔頭糖廠」，直到一九九九年糖廠結束營業，將近百年的橋仔頭的糖業歷史，帶給臺灣子民許多生活的回憶，現在變成了具歷史意義的園區。近年來許多文史工作者，投入文史調查，臺灣自二〇〇一年開始，以九月份第三個週休二日定為「認識古蹟日」。高雄市當年古蹟日活動的焦點就放在橋仔頭糖廠，廠方特別開放並派導覽員解說，這一年把這個地方變成了「橋仔頭糖廠藝術村」，讓藝術家進駐活動，讓遊客進入園區融入清靜、悠閒、自由的美好氛圍。

傳說在一九〇一年糖廠舉行上樑儀式前，就遭到林少貓率眾開槍突襲，在臨時事務所牆壁留下彈痕。林少貓原名林義成，生於萬丹竹篙濫，一生亦盜亦匪，日本治臺伊始，因看不慣日軍到處殘殺同胞，成為南部地區的抗日

〈橋頭糖廠辦公室〉（古蹟），10F油畫，2004。　　　〈美濃竹子門發電廠〉（古蹟），12F，2004。

義士；直至西元一九○二年日本治臺八年，光緒廿八年五月卅日，被日軍誘殺而亡，一代英雄豪傑，享年只有卅七歲。林少貓會在糖廠上樑時突襲，據說他在高雄經營賣糖事業，新式橋仔頭製糖工廠大量生產後，對其生意是一大威脅；另外日本統治臺灣初期，族群衝突不斷，官方採取清鄉策略抑制，加上橋頭廠區原屬墳墓區，當地人視為禁止開發之地，日本人卻大動土木，林少貓為橋頭人出了一口怨氣。

　　橋仔頭糖廠的事務所及社長公館遺跡，是引領參觀者重回歷史現場的景觀。這兩座建築物的設計圖來自荷蘭，並融入日本大和民族式的建築風格，外觀的細部裝飾，採用當時歐洲慣用的紋飾及柱紋加以美化。社長公館上的整排環繞小方孔，是防禦「土匪」偷襲的戰備置槍孔。兩幢基座均採地上架高結構以利通風，化解熱帶瘴氣，並有迴廊和連續拱門，李乾朗教授稱之為熱帶殖民樣式，被文建會列為臺灣必須保存的近代古蹟建築。

　　社長公館左旁的黑觀音銅像，與日本奈良藥師寺的觀

音銅像為同一風格作品，神像雕塑顯現典雅精緻。據傳首任社長鈴木藤三郎之所以引進觀音銅像安座，有兩個原因，一是日人尚無法適應亞熱帶生態及氣候，二為糖廠建於墳墓區上，帶來人與鬼神界之間的衝突，以觀音銅像來安撫人心，而觀音又是臺灣人普遍的信仰神明，早期臺灣人的廳堂都奉祀觀音畫像或神像。

三合瓦廠寫生巧遇林昭地陶藝大師，2004。

二〇一一年十月二十八日，我與友人、內人等親臨橋仔頭糖廠，站在聖觀音銅像前膜拜，聖像前擺置著許多鮮花，但沒有豐富的祭品，使我想起詩人王希成的詩〈佇立在歷史的林蔭〉：「這氤氳著歷史林蔭的糖廠／聖觀音修長的法身已禪立百年／並未嗜甜，還是習慣粗食淡泊／靜觀參天的雨豆樹桃心木／垂下了歲月

入深山探勘萬山岩雕，2004。

與文化資產課同仁赴莊厝古蹟寫生、收集資料，2004。

的褐色鬚根，發為／寬頻的光纖森林。鳥聲擁擠／柵欄降落叮叮噹噹嘮叨，疾疾／有節節震耳的轟隆快語扶桑開謝／青銅質地的慈悲輕豎雙掌隱入夜色／引渡迷津中張皇的眾生菩提」。

過去，文化局曾在糖廠園區舉辦「喜歡扮觀音」的活動，用「妙相橋頭傳愛心」來吸引年輕人接近古蹟與藝術，為青少年提供一個兼具心靈環保及藝術薰陶的好假

期。這個活動傳遞幾個觀念：守護橋頭糖廠與大地的古蹟、讓年輕人透過扮裝觀音，去感應觀世音的莊嚴與慈悲，學習觀音菩薩「決志消除世間苦音聲」，且力行菩薩道。祈求古蹟能量之擴散，拉近民眾與古蹟之距離，學習觀音菩薩見賢思齊而拉近人與人之間的關係、人與眾生之距離，使各族群能融合，並以臺灣為榮。這次活動帶來了許多迴響，作家曾貴海在一篇〈佈施與造福〉的短文中說：「施並錫獻給高雄和他自己，正如他非常珍惜的作品『黑銅觀音像』，那不就是臺灣人佛教信仰中最樸實而原真的精神嗎？」做過畫家、教授、文化局長等工作的施並錫，本身也如千手觀音，為大地與人民忙碌與付出。

二〇〇三年畫家施並錫於九月一日上任擔任高雄縣的文化局長時，對高雄的文化建設提出「三點企求與四個理念」。三點為「南方觀點、臺灣重點、全球焦點」，後者即再找出縣內有特色的地方，如橋仔頭這個糖廠，利用糖廠古蹟及再造藝術，活化已經停擺的糖廠，把廠內猶存的甜蜜蜜感覺和氣氛散布出去。四個理念包括「創意深根文化、文化提昇產業、美化城鄉風貌、深化人文內涵」，他將自己的繪畫精神，落實在文化的行動。

在「橋仔頭糖廠藝術村」曾經辦理許多藝術活動，筆者也曾隨著彰化縣社區去參觀這個橋仔頭糖廠園區，讓我印象深刻的是在事務所後面，一個隱蔽處有金木善三郎石碑，碑名以篆字陽刻，底下碑銘採楷書陰刻，書法、刻工在專家的評斷下均屬一流的作品。雖然這個地方有點隱密，做為文史工作的我，還是找到並拍照存檔。

園區中還有一座紅磚水塔，造型相當簡單樸素，給人一種常民生活般的親切感，水塔的結構運用方形、拱形及三角的造型設計，不同角度看水塔有形狀的變化，由側面瞧具有拱廊的層次效果。由於砌磚技術扎實，平穩的建構

〈大樹鄉三合瓦窯〉，12F油畫，2004。

〈橋頭糖廠紅磚水塔〉，10F油畫，2004。

不流於呆板，堪稱磚造建築精品。紅磚水塔前後有幾株老樹，尤其前方的百年老榕樹，氣根佈滿樹幹，覆葉遠看如大陽傘，成為遊客最喜歡留影、納涼的廠區熱門景點。

日治時期橋仔頭糖廠扮演糖產業的中心，也是當時推動臺灣經濟的火車頭。為了戰爭時避免員工死傷，廠區內挖掘多處防空洞，造型各有巧妙，有拱形、方形，有磚造及礁岩砌成，有建在地上及地下，乃至砌在礁岩駁坎的內部。橋仔頭糖廠的防空洞群，保留最多、最齊全，文建會與市府曾贊助藝術家，為每一座防空洞進行藝術裝置。除了國內藝術家之外，強調在地精神與國際接軌的「橋仔頭糖廠藝術村」，更吸引了來自法國、義大利、香港、荷蘭等各國藝術家提出進駐申請，可見這個園區受到藝術家的肯定。

臺灣過去因遭殖民和次殖民統治，不重視本身歷史，為彌補古近代歷史的空白，施並錫發起的認識古蹟，是一項很值得推廣的歷史文化重建工程。像橋仔頭糖廠這樣古蹟聚集的鄉下地方，臺灣並不多見，臺糖、地方文史工作者和政府在此通力合作營造為一個古蹟景點，讓古蹟再起，深具意義。畫家施並錫形容橋仔頭糖廠「寶地佈金蓮，大千砂界盡包涵」。這是一個多元文化的園區，只有聚集一些具備歷史意識的藝術家，在此創作一定能創出以臺灣為主體的多元文化作品。

二〇〇四年施並錫所繪的〈鳳山龍山寺〉作品，引領我去鳳山做了一次民俗采風，而到一個地方，我總是會問地名的由來，尤其「古地名」都蘊含著先民開發的歷史，或是地形、地物的關係所命名，到達鳳山區當然也會問：「地名為什麼叫鳳山？」傳說行政區還是鳳山市時期，在市城的東南方有一座丘陵，形勢有如飛鳳展翅，稱之為「鳳山」。

〈六龜老車站〉，12F油畫，2004。

〈員林最後一棟日式宿舍──遇見嬤孫仔在巷口〉，12F油畫，2009。

〈鳳山龍山寺〉（高雄），12F油畫，2004。

　　而到一個城市，一定要去尋找古老的廟宇，過去的廟宇就是一個聚落的文化中心，居民多在此活動，在鳳山香火鼎盛的龍山寺，傳說建寺已有三百多年歷史，在文獻中記載著：在一七六四年王瑛曾重修的《鳳山縣志》中記載著：「龍山寺在埤頭街草店尾。」加上寺內有一塊最早的匾額寫著「南雲東照」寫著乾隆二十五年（1760），據此推論約在乾隆初年建造龍山寺。

　　如果有人問：「為什麼會建龍山寺？」民間傳說有一位福建先民來臺，在龍山寺原址的古井汲水止渴，卻將隨身攜帶觀音菩薩香火，掛於井邊的石榴樹上，這個忘了帶走的香火袋，卻在夜裡發出光亮，那時的人民認為是菩薩顯靈，就將石榴樹雕成觀音佛像，即為開基佛像，並迎祖廟安海龍山寺香火建寺供奉，因而沿用祖廟龍山寺名稱。

　　現在位鳳山區中山東路與三民路交叉口上的龍山寺，

因年代久遠顯得古色古香，亦被列為國家二級古蹟，也是全臺五座龍山寺當中，位置最南邊、排名第二古老的鳳山龍山寺。如果你到鳳山的龍山寺，迎面而來是一些賣花的老婦人，她們總是把鮮花放在一個紙製的小盤中，十幾朵夜來香花上，又放上一、兩朵紫色的蘭花，變成了拜神的供品，每盤五十元，供香客用來祭神，買花除了拜神之外，還可以幫助這些老婦人增加一點收入，改善這些賣花婆的生活，也是一項善舉。

鳳山龍山寺迷人之處，即為觀音菩薩金身安座於開基的古井，地理上形成具有靈氣的觀音穴寺廟，因此寺內菩薩的靈驗不僅有求必應，甚至為捕魚人指引漁獲方向，同時也庇祐漁船安全歸返，至今高雄蚵仔寮的討海人家，仍不遠千里來祈求。

鳳山龍山寺的格局配置，分別是三川殿、拜亭、正殿，左、右各三間護室，屋頂相連前後貫通，成「工」字

〈擔任局長帶隊勘查萬山岩雕像〉，8F油畫，2004。

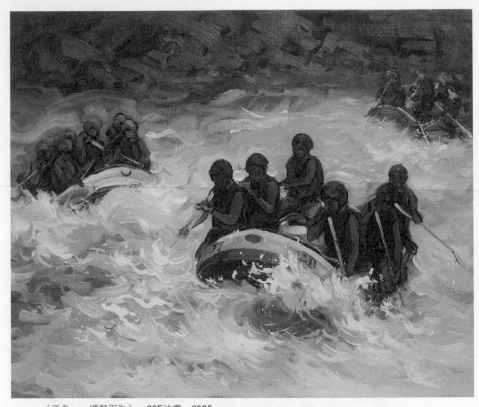

〈泛舟──順勢而為〉，20F油畫，2005。

〈泛舟——乘勢而來〉，8F油畫，2005。

型，使香客行香方便，這座龍山寺為傳統匠藝的藝術殿堂，雖經幾度重修，但仍保存了豐富完整的傳統寺廟建築樣貌與工法，相當罕見。起翹的屋頂是權位的象徵，燕尾的翹脊為雙龍戲珠的圖騰。

整體的建築精緻，寺內的泥塑雕工以精緻著稱，也展現了臺灣傳統寺廟之美，極具藝術價值。在鳳山的龍山寺有四扇凹壽門鏤空木雕：東門保泰、靈通鳳彈、德普海疆、南海流芳，頗具思古幽情之狀。大殿中對看牆部分，身堵牆壁稱龍虎堵，頂堵牆壁，人物堵以剪黏通俗演義的戲齣故事或花鳥吉祥圖案。

現在全臺共有五座龍山寺，都突顯泉州派匠師的共同特色，即用料較細，瓜筒較長外，另一個共同點，都選擇建寺在市街的邊緣或郊區，如臺南龍山寺在東門外，艋舺龍山寺在新店頭街南郊，鹿港龍山寺在五福大街的南郊，鳳山龍山寺則在面臨出東門的下橫街尾，由地理位置反映出，龍山寺的觀音該多性喜幽靜。

鳳山龍山寺主祀臺灣人普遍信仰的觀世音菩薩，慈悲的觀音神威顯赫，到了每年農曆 二月十九日、六月十九日、九月十九日，鳳山龍山寺觀音媽壽典科儀宗教活動，來自各地參香答謝神恩的信徒相當多，非常熱鬧！我在小時候生病時，也都求神明保庇，在過去鳳山的醫療設備不足，鳳山人總是來龍山寺求觀音媽將兒孫收為「契子」（乾兒子），希望觀音媽慈悲賜福保佑小孩成長，祈賜一個香火袋、求一個平安糕，都是希望庇佑闔大小平安，因觀音是無所不在，常化身千手觀音救苦救難，保護地方的子民。

現在鳳山龍山寺將特製的平安糕、圓滿粽、幸福餅包裝成盒，可方便於參香後喫平安，廣受香客喜愛。所以到鳳山，不僅要到龍山寺欣賞臺灣傳統建築之美，虔誠向

觀音媽參香，別忘了帶一份鳳山龍山寺三寶：平安糕、圓滿粽、幸福餅！吃平安糕讓家中大小平安無事，吃圓滿粽做各種事均圓滿完成，吃幸福餅人生就會過幸福美滿的生活。

在縱情南方的日子裡，施並錫做為文化領頭羊，從繪畫、文學、民俗、產業、觀光旅遊的許多活動中，帶進濃郁的文化氣息，在局長任內想盡辦法辦好文學獎，還畫了一幅〈鍾理和紀念館〉的油畫，讓館方收藏，可見他對文學家的尊重，並於任期近三年的時間裡，將重要的藝文活動編成《縱情南方》做為往後的歷史見證。

走過半線巡禮故鄉

　　二〇〇八年四月施並錫回故鄉開畫展，並出版畫集
《走過半線巡禮故鄉》，以彩筆為故鄉留下五十五幅作
品，包括自然山川、古蹟、歷史建築、產業、人文風景
等，畫家嘗試以圖像建構歷史與文化，其用心可謂良苦。
筆者長期在彰化地區以文學建構歷史，以詩歌記錄生活，
閱讀了這些圖像之後，被生動彩筆下的半線情懷感動了。

　　施並錫曾說：「藝術家是主體生命的闡釋者。以敏銳
微細的情感，把握生命的價值與意義。」因此，他借用海
德格「領會」、「思」、「視」、「透視」等概念，去揭
示生活體驗與生命關係，從事創作中的歷史意識與土地情
懷，用作品去詮釋愛鄉情懷與守護土地的觀念。

　　五十五幅作品，以半線地區描繪土地上人民的生活，
記錄了大地中的流嬗現象與土地的變遷，在自然山川中，
畫家走過各種靈動的山水之間，觸動他對生命的寧靜體
會，在面對家鄉這些美景時，他與大自然合而為一，畫出
這些讓人心動的山水。

　　從畫古蹟與人文景觀去呈現歷史文化，詩人路寒袖在
高雄市文化局任內，曾出版一本《為歷史的蒼茫打光》文
集，邀請十二位詩人，為高雄市的古蹟、歷史建築寫詩。
路寒袖在〈用詩磨亮打光〉中說：「……對古蹟、歷史建
築的調查研究、修護、保存、活化再利用，進而藉由各種

媒介，譬如文字、影像、繪畫、網路，甚至於音樂等多元的呈現，或者踏勘、參訪、導覽等活動，以推廣和教育民眾深化文化資產意識，凡此種種作為，是政府機關中各級文化部門的重要工作。」因此，運用詩與古蹟、歷史建築影像結合，用詩做為磨光紙，把古蹟擦得更亮麗，比如「旗後的天后宮」媽祖廟古蹟，詩人李魁賢以詩〈沉默的媽祖〉寫著：「廟不在大／為神不在多言／我默默坐定／不動如林／對行船人的安全／我心中自有盤算／天有好生之德／廟小與我何有哉／即使屋漏我仍自得／不用紙錢賄賂／不用呼天搶地／我不能呼風喚雨／也無意霸佔位置／我提供的信仰／以愛為本／故曰：廟不在大／有詩則名／神不在言／有誠則靈」。去欣賞媽祖廟或其影像時，再讀這首詩，想必有更深刻的感動，除了廟宇之外，臺灣人拜神的想法與媽祖之間的關係，真是點滴在心頭，透過詩更能啟發人們對信仰的思考。

　　彰化縣的「磺溪接力美展」，出版有成就的藝術家作品，二○○八年施並錫回鄉展出之前，計畫展出彰化縣的重要地景與田園風光、民眾生活，出畫冊時施並錫邀請我幫他書寫圖像解說，當然也希望能為這些古蹟建築打光，使欣賞畫作時更能清楚了解畫家的思想與感情，在文字書寫古蹟的歷史淵源，以及閱讀圖像後的感覺說明，於是選擇散文與詩的形式去書寫。

　　古蹟及人文景觀共有十七幅作品，畫的景點有：八卦山大佛、虎山聽竹、扇形車庫、興賢書院、員林天主堂、文開書院、意樓、溪湖糖廠、鳳山禪寺、

2009年於社頭月眉池專注彩繪。

道東書院、林先生廟、西螺大橋、清水岩、羅厝教堂、福海宮、福興米倉等,這些都具備有歷史意義的景點。

　　端坐在八卦山上的佛祖,是彰化的地標,大佛像的地點過去是定軍寨,也曾經是能久親王紀念碑的所在地。一九六〇年改建成大佛,佛前的右側是八卦山文學步道,許多人來探究陳肇興的《陶村詩稿》,來閱讀戴潮春的反亂事件,讀詩人王白淵(1902～1965)、洪棄生(1867～1929)、陳虛谷(1896～1965),看賴和筆下的〈低氣壓的山頭〉,來回想乙未年(1895)的那場抗日戰爭,步道上的相思林內充塞磺溪精神。

　　畫八卦山大佛的因緣,施並錫說:「小學五、六年級時曾到八卦山遠足,如今在畫時就有回憶。」從圖面上看大佛前面有一些兒童與人物,或許就是施並錫的記憶,圖左的獅子與右側的商店,然後佛像的後面該還有香客大樓,畫家只取端坐蓮花上的佛,後面是一片亮麗的天空,

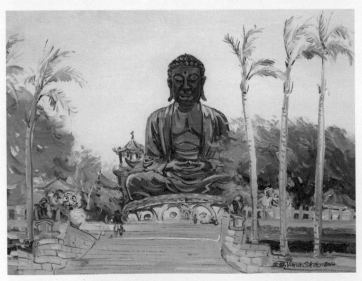

〈八卦山大佛〉,12F油畫,2007。

讓人感到佛的慈悲與寧靜。（但當遊客來到佛前，導覽人員一定會去介紹八卦山的歷史變遷。）

如果我從文學的面向切入來介紹八卦山，會從黃文吉一篇〈八卦山在臺灣古典詩中的意義〉談起，依黃文吉分析歸納，從明鄭到日治時期（1661～1945）期間的漢詩所呈現的意義有四，八卦山是：登覽遊賞之勝境、彰化城之表徵、歷次戰爭之場域、瘞骨之地。也可以用《賴和與八卦山》來談賴和的詩與文化協會在八卦山上的活動。因此八卦山大佛的圖像，就可以牽引出整個彰化市的歷史與文化。

筆者曾經與施並錫一起去畫歷史建築「扇形車庫」，我向畫家提起「鐵道詩人陳金連」的詩，一輩子在彰化火車站服務，見證殖民地人民的悲慘，以火車、軌道表達生存的悲哀，被殖民的臺灣，詩人背負困厄的傷痕，就如鐵軌被火車輾過的腫脹，詩中鮮明意象是臺灣人苦痛的印記。

記得二〇〇七年九月五日，我帶畫家施並錫教授，到彰化火車站北側的扇形車庫去寫生，畫家選擇車庫正前方偏右的地方，置上畫架到作品完成約兩個半小時，從第一筆繪上基準線，構圖由上而下，色彩由濃而淡，看畫家流暢的筆在畫布上游走，汗從雙頰滴落，專注的神情令人敬佩，聽說回家還要做細部的修飾才能定稿。

臺鐵機務段彰化的扇形車庫，建於大正十一年（1922），已經有九十多年的歷史，當初是為了蒸氣火車所建，讓火車頭在長距離奔馳後，進入休息或整備、保養火車頭，故有「火車頭旅館」之稱。

畫作進行到一半，在機務段服務的邱家增也來看畫，閒聊之間知道他是一位鐵道文化工作者，喜歡攝影也是扇形車庫的導覽人員，我建議邱先生以後導覽能介紹「鐵道

詩人錦連」的詩作品。

　　錦連（1928～2013）本名陳金連，鐵道講習所中等科暨電信科畢業，日治時期就服務鐵路局，直到退休，他的詩是現實生活的延伸，詩富高度批判性及諷刺性，強烈表達生存的悲哀，這首〈軌道〉寫著：「被毒打而腫起來的／有兩條鐵鞭的痕跡的背上／蜈蚣在匍匐　匍匐……臉上都是皺紋的大地癢極了／蜈蚣在匍匐／匍匐在充滿了創傷的地球的背上／匍匐到歷史將要淹沒的一天」，此詩以火車與軌道表達生存的悲哀。來到扇形車庫，不僅了解扇形車庫的重要，也知道鐵道詩人的文學成就。

　　曾在展覽會場與同為畫家的王輝煌，討論過施並錫的畫，王輝煌說：「扇形車庫的圖像，畫家利用低明度與低彩度的顏色，加上灰濛濛的天空，適切呈現走過數十年歲月的老車庫，歷盡滄桑應有的陳舊樣貌。橫直交錯的線條，非等距的分割畫面，產生不同長短、輕重、大小的節奏。簡單幾筆就將藏身機房的車頭畫出來，不但增加畫面的趣味，也展示了畫家的功力。」又說：「員林天主教堂，紅色教堂佔據畫面二分之一的面積，強烈突顯了主題。微斜的尖頂讓穩定的三角構圖打破左右均等的界線。單純的天空與豐富的地面景物，形成虛實對比的效果，也傳達了混濁人世，宗教為芸芸眾生提供追尋靈糧與慰藉的意涵。」詮釋此兩幅畫的表現技巧，這些話該是中肯又正確吧！

　　「虎山岩」是彰化的八景之一，畫家在藍天綠蔭的背後，畫出紅色的廟宇，樹幹下還有一塊巨石，在書寫介紹時，以〈虎山聽竹〉寫著：「虎山岩位於花壇鄉，因山岩形似臥虎之姿而得名。傳說此地地理為虎穴，四周茂林修竹，竹影參差、清風徐徐、鳥聲嚶鳴、綠蔭成林，置身其中猶如仙境，為彰化縣八景之一，詩人陳書〈虎巖聽竹〉

〈彰化扇行車庫〉（歷史建物），12F油畫，2007。

〈虎山岩〉，12F油畫，2007。

詩曰：『虎岫居然象虎成，巖間多竹愜幽情。此君日與山君對，嘯谷風從嶰谷生。僧院時聞無俗韻，游人坐聽有清聲。白沙形勢誇雄踞，況復千竿戛玉鳴。』」乾隆十二年（1747）白沙坑信士倡議建佛寺，崇奉觀音菩薩，但苦於淨域難求，幸蒙信士賴鳳高捐獻山林，興建佛寺，使虎山岩成為清代三大名寺之一，而賴鳳高是賴和的先祖。

這個寺廟的格局屬三合院單殿式，正殿前帶拜亭，形式小巧玲瓏，歷經多次修建仍然保持古樸廟帽，廟前種有古榕，枝葉茂盛，為山中寧靜之佛寺。這裡是古蹟遊憩區，寺旁有服務中心、停車場，是民眾尋幽訪古及假日休閒旅遊的好去處。我曾寫過〈虎山聽竹〉的詩：「虎虎生風的吉地／竹林　重重又疊疊／聽竹成道的菩薩／觀自在　虎山岩寺靜坐／奉獻　吉地的賴家／流出一條葵河／延綿著礦溪的／公理與正義。」這塊廟地是賴和的祖先捐獻的，因此在我的詩中寫出這一件事，讓旅客及地方人也能了解，這個歷史因緣。

研究者卓克華曾說：「臺灣寺廟古蹟之所以可貴，是它可以凝固時間，讓歷史的某一段記錄忠實的表現出來。這種價值可以與文字歷史互相引證，也可以修正文字記載之偏差與謬誤。」可見施並錫記錄廟宇的美之外，也記下了人民的開發歷史。古蹟是人類社會發展與文化活動留下來的證物，具體反映一個地方、每個時代的生活方式與宗教信仰。

畫集中有五幅作品畫了三座書院，兩張員林的「興賢書院」，一張畫鹿港的「文開書院」，兩張和美的「道東書院」，興賢書院是一八〇七年建造，文開書院創建於一八一一年，和美道東書院於咸豐七年（1857）創建，要了解彰化縣的教育發展，除了孔廟之外，書院是重要的地點。

〈中山國小北棟教室〉（歷史建物），12F油畫，2010。

　　畫家筆下的「文開書院」格局恢弘，採一般廟宇的山門、大殿、兩廂的格局。書院前綠樹濃蔭，文廟前有泮池，為鹿港的八景之一的「荷香泮池」，文廟和武廟之間有「虎井」，水質甘涼，井前月門有匾額題「蓬萊第一泉」。夏日，坐在古木成蔭的樹下，微風徐徐吹來，望著文廟，想過去鹿港風華的歲月，記起周定山的兩句詩「饒有閒情逃世易，絕無媚骨入時難。」，鹿港之文風鼎盛，文開書院扮演重要的角色。

　　「道東書院」兩幅作品，除了一張全景之外，另一幅以圓門方窗表達〈圓融〉的主題，道東書院在傳統的建築中，常會發現許多門窗運用了圓與方的造型，在和美的道東書院中，有圓門與方窗，每當走過這個圓門，就會想起丁遠峙的《方與圓》，作者以方與圓立論，透過方與圓說道理，形狀有象徵意義，方與圓其含義「喻人處事要外圓

內方」，做人必須圓滿，打開心胸而不頑固，接受別人意見而不拒之千里；處事方正，做事光明磊落，真心誠意而不是虛偽的奉承，正正當當而不小人嘴臉。這些都是做人處事成功的必備條件。

這樣的圖像傳遞著做人該像古代的銅錢一樣，外圓內方。「外圓」指的是了解人性、把握人性、善用技巧利用人性，以促進人際關係。「內方」指的是自己的「品質」，也是一切外在形象的根本。一件貨品的包裝再怎樣精美，如果貨品本身品質低劣，仍然沒有人會去買它；即使只注重包裝，因精美而購買，下次一定不會再上當。做人若僅著重人際關係，只是「嘴皮相款待」，如同戴面具，所謂日久見人心，面具會被揭穿；反過來說，若只是故步自封、沒有學習人際關係，就像品質優異的貨品，缺乏了適當的包裝，往往引不起消費者的購買慾。

畫家以道東書院表現為人處事的道理，供奉朱熹的和美「道東書院」，取「王道東來」之意，阮姓家族為鄉里倡建此書院，為了「讀聖賢書以達理，明辨是非識正義」，我想「圓門與方窗」的設計，該有暗喻「為人要圓，處世要方」的寓意。「興賢書院」因九二一地震災變倒塌後，民間發起搶救活動，終於在二〇〇六年元月修護完成，以三合院對稱組合的形態又站起來，採雙進式的建築格局，其構造包括正殿、後堂、廂房、花廳和敬聖亭等。施並錫畫了兩幅作品，記錄重建後的興賢，另一幅連公園的水池也畫進去。這座創建在嘉慶十二年（1807）的興賢書院，原名「文昌帝君廟」，為員林地區最早的文教發祥地，已經有兩百年歷史了，早年設有「興賢吟社」，點亮林仔街律動的文采，以文會友的傳統，使員林地區（燕霧、武東、武西三堡，現為員林、大村、永靖、埔心等鄉鎮）學風大啟而人文薈萃。

〈員林興賢書院〉（歷史建物），12F油畫，2006。

〈道東書院〉（和美），8F油畫，2006。

在交通設施中還畫了「西螺大橋」，從北邊的橋頭看過去，橋上有用走的行人、騎摩托車、騎腳踏車，是非常寫實的景色。這座建構在一九五三年的大橋，曾是東南亞最長的大橋，位於一號公路上，橫跨濁水溪下游接通雲林彰化兩縣，溝通南北的交通，這座橋施並錫於一九八九年曾畫過一次，圖像錄在《畫說福爾摩沙》書中，這張畫於二〇〇七年，前圖繪畫的角度是側面，從南岸看向溪州的方向，在〈長橋橫跨溪兩岸〉中說：「……動筆揮毫之前，先吃了一大塊西瓜解渴。突然覺得西瓜的綠皮紅肉，蠻像眼前的綠地紅橋。於是有了綠、紅搭配的色彩計劃。原本紅、綠對比色的搭配，最忌面積與強度相同，如能一方多，一方少，則較易搭調。設若有恰如其分的中性介色，更能達成對比的調和。本畫作的中性介色，分布在天空色域。」這段話已說明紅、綠用色的技巧，以及為何用紅、綠兩色的動機，也是畫家創作的心理。

所畫的人文景觀還有：鹿港的意樓、溪湖的糖廠、西螺大橋、社頭的清水岩、羅厝的天主教堂、伸港的福安宮、福興的米倉、林先生廟等地景，這些地景是關於產業經濟、宗教文化、水源開發等事宜。再再顯示施並錫對彰化縣的歷史文化是相當熟悉，至少在歷史文化景點的選擇上是正確的，這些景點分布在彰化縣各個角落，寫著歲月的滄桑與文化的變遷。詩人李敏勇在〈我們的島在記憶中也在現實裡〉寫著：「施並錫是臺灣在自我認同的覺醒中努力用心擁抱自己國土的畫家。他描繪風景，但不僅僅在純粹的風景中徘徊，他深觸風景中的人、事、物，使風景的意義從地理性擴張到歷史性；他加入了現實的精神，讓風景中呈現出臺灣悲傷與歡笑，哀愁與憤怒。」這段話是對他畫歷史古蹟與人文景觀作品中，最貼切的詮釋，也是最好的印證。

〈鹿港意樓〉，12F油畫，2007。

〈溪湖糖廠〉，12F油畫，2007。

〈員林著名古宅〉（如今已被拆除），10F油畫，2009。

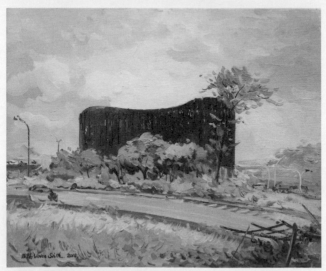

〈前進文學地標〉（如今已拆除置於八卦山），12F油畫，2010。

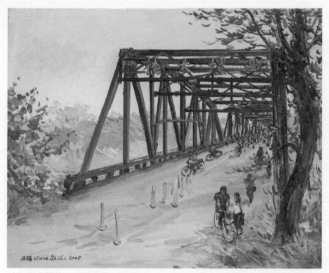

〈西螺大橋〉，12F油畫，2008。

〈舞龍〉（彰化南瑤宮前），30F油畫，2010。

施並錫透過田野風光的描繪，發現鄉土之美：水彩畫家張煥彩（1930～2009）曾說：「只要心中有愛，每個角落都是動人的畫面。」一個藝術家對自己的土地有愛、對同胞有情，山光水色都是美麗的。其實大地是自然風光與人文情懷，是母親的象徵，彰化詩人吳晟把土地與母親結合在一起，他以《吾鄉印象》描寫土地的情懷，以《農婦》寫鄉下母親的生活，然而這兩本書是寫臺灣農村的生活樣貌，在施並錫的眼中，吳晟的老家是臺灣農村的代表，他畫〈吳晟的老家〉樹下的四合院，屋簷下有農婦坐在其下，門前有小小的菜園與樹林，是一棟充滿詩情畫意的傳統農舍。

　　這棟古樸的房屋，夏日，屋前的樟樹林內，蟬的鳴叫夾雜鳥的啼聲，畫家的彩筆不停地揮毫，汗滴混著泥土的芳香，在樹林內飄落，覆蓋紅瓦的三合院，在豔陽的照射下靜靜的守候濁水溪下游北岸的村莊。圳寮，顧名思義是因為要看顧水圳所搭建之寮房，這個地方有一條莿仔埤圳，引入濁水溪之水來灌溉，後來人口聚集成為圳寮村。這邊的居民以鄭、陳、謝、吳姓居多，以種植水稻為主要的事業，村民非常勤勞，農閒以做水泥工為副業，詩人吳晟就住在這個村落，除做一位生物老師外，課暇從事農耕工作。

　　畫家彩筆下的老屋充滿著詩情，這屋子的詩人以現實主義的手法，描寫鄉土事物而扎根土地，以詩來捍衛家鄉，展現臺灣人儉樸勤奮的耕作精神，望著這棟老屋，再來閱讀詩人吳晟寫的〈泥土〉：「日日，從日出到日落／和泥土親密為伴的母親，這樣講─／水溝是我的洗手間／香蕉園是我的便所／竹蔭下，是我午睡的眠床／沒有週末，沒有假日的母親／用一生的汗水，辛辛勤勤／灌溉泥土中的夢／在我家這塊土地上／一季一季，種植了又種植

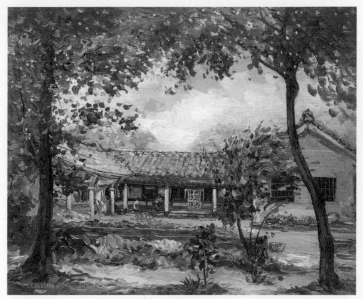

〈吳晟的老家〉（溪洲），12F油畫，2007。

／日日，從日出到日落／不知道疲倦的母親，這樣講／清爽的風，是最好的電扇／稻田，是最好看的風景／水聲和鳥聲，是最好聽的歌／不在意遠方城市的文明／怎樣嘲笑母親／在我家這塊田地上／用一生的汗水，灌溉她的夢」，當我們看見吳晟的家，閱讀他的詩，當可了解鄉下人與土地的關係。

　　對於出外人「火車」是鄉愁的象徵，施並錫有一幅畫〈望鄉〉是描寫兩個年輕人沿著鐵道走累了，坐著小憩的圖像。另有一幅〈經過濁水溪畔的集集線〉的作品，是在離綠色隧道不遠的地方晨光中，登在山丘遠眺，看見綠油油的溪畔，遠樹含煙、翠地蒼茫，一列吐白煙的火車駛過，然而集集線在彰化經過了二水，在此集中施並錫收錄了〈集集線火車〉二水地區有縱貫鐵路經過，一般人稱縱貫鐵路的火車為「大線火車」，而集集線的小火車稱

「七分仔車」，而臺糖火車一般稱「五分仔車」，畫家這幅作品是火車沿著山腳下，經過行道樹與椰子樹，開往集集的路上，望著平原上飛馳的火車，勾起許多不同人的回憶……

　　二水有一個龍仔頭山，而「鼻仔頭」是二水鄉的地名，轄區中有十二個聚落，包括頂厝仔、龍仔頭、挖仔內、魚池仔、苦苓腳等一帶，這個地方是臺灣三大古圳之一的八堡圳的圳頭，又是彰化縣最南端的一個聚落，是濁水溪離開山區的隘口，也是濁水溪沖積平原的扇頂。

　　被稱為「龍仔頭山」的這座山崗，又稱「鼻仔頭山」，背山面水，地理渾然天成。據說這座山被命名為龍仔頭山，是因為二水這個地方是好地理，才會孕育出一位副總統謝東閔先生。這個山明水秀的地方，也是前山通往水里、埔里、竹山、鹿谷、南投和南北商旅必經之地。

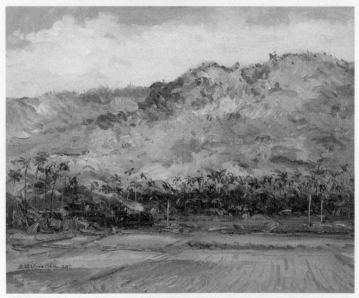

〈集集線火車〉（二水），12F油畫，2007。

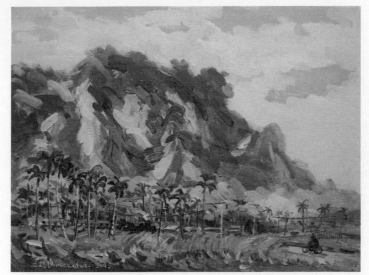

〈二水龍仔頭山〉，8F油畫，2009。

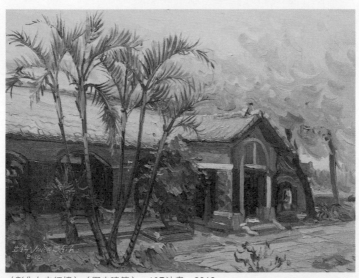

〈彰化女中紅樓〉（歷史建築），10P油畫，2010。

濁水溪自南投民間轉向西南，橫切八卦山形成民間斷崖，從猴嶺仔、清水尾一直延伸到龍仔頭山，形成橫斷面如刀削的峭壁，山勢非常峻秀，但山形看起來如墓碑，被鄉民稱為「墓碑山」。此集中施並錫收錄了〈二水龍仔頭山〉、〈龍仔頭山前蒼翠村〉、〈群山邐東田無垠〉等作品，這些山明水秀的田野風光，令人想起二水作家王白淵（1902～1965），是詩人也是畫家，他的思想先進、見識超拔，面對故鄉如此描寫著：「你青色的血液浪擊我的胸懷／追趕春風的悸動／訴說我的心坎……」（〈田野的雜草〉）；在〈春晨〉中他說：「遠方的山巒抬起惺忪的臉／五月涼風恣意吹來／光輝普照靜─謐的春晨……」；在〈晚春〉又說：「似晨又似黃昏之際／是故鄉村郊的夕景／中央山脈比夢還淡／濁水溪流貫遠……」。春意盎然的春天，觸動他對生命寧靜的體會，在面對家鄉的美景，他與大自然合而為一的境界，讓人心動。

為了發展觀光產業，政府常會在特定地區，做一些人工造景工程，在沿海地區的王功港，當年社區營造以「王功甦醒」為主題，投入了財力與人力，比如在後港溪上建構「生態景觀橋」，由於兼具造型與功能的獨特性，因此該橋入選日本Review雜誌SD空間設計獎，還獲得「二〇〇五年臺灣建築首獎」，成為彰化人的驕傲，另外在王功港出海口，建造了「王者之弓」景觀橋，吸引了許多遊客與藝術家的眼光，許多攝影家、畫家都以「王者之弓」為對象去創作，施並錫也以〈王者之弓──王功漁港即景〉畫了港邊及橋的景觀。筆者曾以這樣的詩描寫它：「射落 港邊落日／彎著腰的 弓／背著紅臉太陽的／寂寞離去 了」。

若從繪畫技巧來看，畫家王輝煌有這樣的評論：「王者之弓壓低的地平線，將藍色的拱橋推入雲霄，不同色階

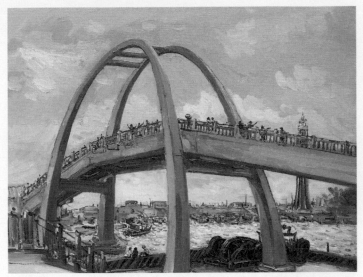

〈王者之弓——王功漁港即景〉，20F，2007。

的藍表現了堅實的橋與柔和的天。橋上歡愉的過往人群、橋下好友的聚首談心、水上忙碌的載客船筏，呈現了旅遊王功的多樣選擇。畫家將冰冷的硬體建築，用活潑的點景人物軟化僵硬的壓迫感，無論色彩、構圖或內容都可看到畫家的匠心獨運。」

　　看到這座橋，會以現在與過去做一個對照，想起王功的歷史，會想起林沈默的一首詩：「風頭雞，水尾狗。三更啼，四更哮。……古早早，王功港，慶呱呱……東北風，吹吹煞……風姑娘，愛唱歌，風飛沙，點袂煞……青青蚵，粒粒大。海口味，無底看。漁文化，若開發。在地人，會快活。」詩中談到：古早早，王功港，慶呱呱，也寫出入冬後風沙之大的情形。

　　據說王功港灣以前有漢人來做生意，因打魚而進入避風雨、休息，甚至定居下來。在明末清初康熙年間（約1660年）就可能有漢人進入王功，這個地方曾經有輝煌

騰達的市街，王功有句俗語説：「鹿港有名，毋值王宮三成。」

　　進入王功港區，就會看到兩座橋，一座橫跨後港溪的生態橋，另外，這座建造在漁港出海口的鐵橋，漁船出海穿越就像射出的箭，而橋就是弓，象徵著射中目標會滿載而歸。港區的新景點，從橋的南側遠眺過去，橋下有停泊的漁船，碧綠如帶的海堤，北面有聞名遐邇的燈塔，站在橋上可欣賞夕陽餘暉，看海鳥歸巢與三輪車載回鮮蚵，享受陣陣的海風吹拂，足以放鬆心情拋棄煩惱。

　　由鹿港搬至員林居住的施並錫，對員林地區重要地景，也是旅遊勝地的百果山，有相當重的著墨，畫了〈百果山之晨〉、〈百果山〉、〈綠滿前村〉等三幅作品，去表現當地的美麗風光與地區文化。

　　前兩幅畫都把日本人建造神社的鳥居，置入圖面上，使讀者不得不去思考畫面上景觀存在的意義。日本治理臺灣，為了「皇民化」臺灣人，建造了許多神社，在殖民地的神社誰也不能冒犯，參道旁種許多樹木，穿過兩座鳥居，神社周圍種植了許多櫻花，變成日本人侵占臺灣最有力的印記。

　　邱美都的村史寫著：「平臺前，南面立著一隻奔跑中的黑色銅馬，比率相同的銅馬基座比人高，看起來活力十足，這隻銅馬是日人眼中的天馬或神馬，……劉峰松口述，銅馬原本設在員林公園內，一九四〇年員林神社落成後，被移到神社前。」依地方耆老流傳一則傳說，日治時期銅馬移到神社沒多久，有民眾在夜裡看見白馬在水源地奔跑，還聽過馬鳴聲，所以流傳這匹銅馬很有靈性。日本神社現已拆除，現改為浩然臺，做忠烈祠，只留下神社參拜步道與石燈籠、銅馬及獅座。

　　日人要表現神社的尊嚴，把神社當作莊嚴的聖地，

神社的環境空間，選擇在神聖清靜之地，脫離街市塵囂，俯瞰保佑聚落，也兼具駕馭權威的山上或是依勢的山腰，畫家為了讓臺灣人不可忘記被殖民的歷史，特別選擇鳥居入畫，鳥居由二根大圓木左右成門狀，一根最粗大圓木在上端，粗圓木下加一根橫木支撐，橫木掛著粗草繩。入口後走幾步，兩隻灰泥面南高麗犬，端立參道兩旁，經過高麗犬後向北爬幾個參道階梯，轉向東長長的參道階梯至少有兩層樓高，左右立著不少灰泥做的宮燈。宮燈的柱子上刻著貢獻者名字，詩人錦連曾告訴筆者說：「日本人戰敗之後，國民政府來臺時，許多捐獻者，把宮燈上的名字除掉……」，從這個動作上，我們來猜測日治時代捐獻的人，戰後是否有對國民政府來捐獻？

在百果山上，走過通往神社的道路上，讓人想起日治時期的故事。

〈綠滿前村〉流露出一則油桐花的故事，這張圖像是畫百果山上的虎蹄坡：虎蹄坡，聽說是一個地理風水極佳的地方，林木蒼翠，是居民早晨爬山散步的好地方，散步過程中，許多人交換著生活經驗，這個山頭以前長滿著各類水果，有荔枝、楊桃、番石榴、鳳梨……等，因此得名「百果山」，這個山上還有許多油桐花、百年老樹。

臥龍坡四、五月湧進賞油桐人潮，以雪白帶紅紫的鮮花，鋪成綿長的花地毯，迎著登山客。九月，步道千年桐開著簇簇雪白桐花；淡淡山風使雪花飄然旋落，九月的桐花，給晨間山色帶來生鮮光采。

油桐在一九一五年，由「圖南株式會社」從中國引進臺灣，取其種子榨製工業油，桐油油質是乾性，具防水的特性，曾應用於水壩和船舶的防水塗料，美濃紙傘就是用桐油作為防水塗料。

詩人曹武賀說：「七〇年代，有一批商人在全臺各地

穿梭以提供種苗、保證收購為餌，鼓勵農民將果園改植油桐。油桐籽成熟了，農民期盼了三年終於有了成果，然而商人始終都未出現，豐收的喜悅變成沉重的負荷，在灰心之餘，任其荒廢於山林。廢棄的油桐樹在低海拔的次生林中迅速繁衍，往日的沉重辛酸，經漫長歲月的醞釀，而今卻又是如此的香醇迷人。」

在這個田野風光系列裡，如〈沃野千里蕉展葉〉傳遞出這片土地的富饒景象，遠遠的山丘，近處的香蕉樹，看出了鄉村的美麗景色。〈清晨的東山〉、〈早晨的陽光〉除了寧靜之外，山腳下的農民們忙著耕種。而〈野趣〉繪出水牛、農夫與白鷺鷥，置身田野間的樂趣。〈風和日麗山含笑〉是安詳與知足的表達，這些具有詩情畫意的作品，或許隱含著畫家的理想與期望，就如施並錫在他的大作《天天約厂ㄨㄟˋ》的封底上說：「讓我們一起編織夢想，美麗的故事印在心中」。

施並錫以人道關懷去記錄常民生活，藝評家蘇振明說：「真誠的藝術，不僅是作家個人的心靈圖像；也是社會時代的反射鏡。」又說：「身為一個臺灣藝術家，我們必須抱持『藝術反映社會』的理念來面對我們的藝術創作；因為藝術唯有作為社會、土地族群文化的見證與反省，這樣才能讓藝術品成為族群同胞共同的精神符號與心靈記憶。」一個藝術家的創作意識，決定其作品的取向，具有悲憫關懷的藝術家，與土地、族群、人民共同呼吸，表現出自己土地的心聲，其作品將成為族群的共同記憶。

施並錫曾在《橘園茂纍》中說：「凡藝術家或文史工作者或知識分子，應當思量在流嬗的歷史當中，我們文化傳承在哪裡的問題。」因此，在〈流嬗大地〉作品，充分顯現、建構臺灣時代及歷史圖像之企圖心，他主張藝術家必須對人類終極關懷。這位具有人道主義思想的藝術

〈綠滿前村〉（員林百果山），12F油畫，2007。

〈沃野千里蕉展葉〉，8F油畫，2007。

家，用他的圖像去記錄鄉親的常民生活。

　　當然《走遍半線巡禮故鄉》是〈流嬗大地〉的延續作品，用一種關心的態度走入民間，觀察土地上的各種產業與生活，然後用畫筆記下自己最忠實的感受，在二水地區，他畫〈董坐與製硯〉作品，這位祖傳的工藝家，在山水間切石雕硯，把石頭變成各種形式的硯臺。臺灣人稱為「墨盤」的硯臺打響了二水的產業，或許濁水溪因混濁之水質，產生一種會吸濕氣的烏黑石頭，被稱為「螺溪石」，以這種石頭雕出的硯臺稱為「螺溪硯」，這種石頭所製作的硯臺有一個生動而美麗的傳說，在民間代代的相傳下來。

　　聽說在清朝時代，臺灣有一位書生苦讀了數十年，準備到京城去考試，臨行前他的母親找了一個「螺溪硯」讓他帶去應試，進入試場發現自己沒帶墨水，情急之下只好

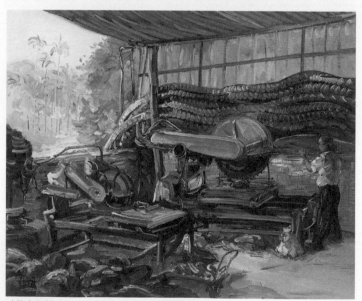

〈董坐與製硯〉（二水），20F油畫，2007。

用口向硯呵氣，沒想到這個硯臺卻生出粒粒晶瑩剔透的水珠來，足以用來磨墨，於是這位考生順利的中舉，且高中榜首。

如果由員林方向進入二水，來到二水的上豐村，在大路的左側就可看到「董坐石雕館」坐落在路旁，工藝家董坐總會說他是住在車水馬龍的地方，工作室的後方臨八堡一圳，而屋前就是公路，公路旁邊又有鐵道，真是名符其實。

筆者寫過董坐一段打油詩「董坐，懂坐，雕石打坐，且做且過，雕石入定，石頭變成佛祖，來顧腹肚；董坐，懂坐，知行知坐，石雕工作苦在口中，樂在心頭，螺溪石頭經過董坐的手，個個都能成佛，都被石癡收走，排在自己的案桌。董坐，懂坐，耕石成硯，硯可磨墨，石頭的命運掌握在董坐之手，不被董坐看上眼的石頭，都被混濁的溪水流走，沉入海底永不回頭。」這該是董坐與螺溪石的關係，最為貼切的詮釋吧！

站在石雕館後面的工作室，專心的切石頭，把需要的石材取出來之後，一些切石留下來的石膏回饋給大地當為肥料，幽默風趣的董坐懂得雕石打坐，館內的精品總是在他的巧手中完成。

然後，施並錫畫〈王功蚵女〉的圖像，這是筆者家鄉鄉親，看到此幅作品令筆者聯想到〈青蚵嫂〉唱著：「人的阿君是西米羅，阮的阿君是拾青蚵……人人叫阮青蚵嫂，欲食青蚵是免驚無……」這是一首描寫討海婦女心聲的流行歌謠，在沿海地帶養蚵的人都能哼唱，來到王功看到婦人圍繞在蚵桌前剝蚵，自然會想到這首歌，這幅作品畫出剝蚵的情形。

養蚵人家有一句歇後語：「鹹水潑面有食無剩。」意思是：討海人下海去捕蚵，鹹鹹的海水潑在臉上，所賺

之錢只是糊口過日子，沒有辦法留存下來，平常生活總是「食前做後」，必須先去店鋪賒帳，等到家裡有收成才能還債，或在住宅處養兩三隻小豬，等豬長大賣掉才去還債，於是傳統唸謠唱著：「飼雞顧更、飼豬還債、飼牛拖犁，飼後生留恰厝內底，飼查某子別人的。」從這首唸謠可看出鄉下人的生活情況，也看出以前農業社會重男輕女

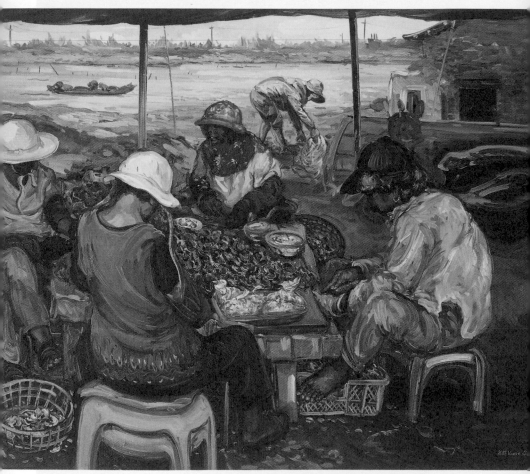

〈王功蚵女〉，100號油畫，2007。

的觀念。

　　早期下海去撿拾蚵必須用人工挑，沒有牛車或三輪車運送，挑回來之後雙腳酸痛，連上廁所都不能蹲，所以有「一日落海，三日袂放屎」的諺語，可見諺語與唸謠的產生，都跟生活有密切關聯。因此種田的人常說：「一粒米，百粒汗」，我想蚵民也是「一耳蠔，百粒汗。」從這張作品讓我們想到漁民生活的滄桑與勤勞。

　　畫家王輝煌對〈王功蚵女〉作品的看法是：「蚵女們圍坐一圈，聚精會神的忙著剝取鮮蚵，雖然衣著有鮮豔有灰暗，帽子的形狀色彩也各不相同，但每個人物都展現歷盡風霜、勤奮強韌的生命力，將典型的討海漁村景象表露無遺。從遠處的水岸、漁船、彎腰的人到前面的四位人物的安排，形成環環相扣的畫面，讓觀者的目光無礙的遊走畫面，處處豐富、充滿驚奇。尤其對人物身分角色的詮釋，透過強有力的線條和濃厚的鄉土色彩，更可看出畫家深植內心的人文關懷。」畫面就能讓人感受到生活的情境。

　　芬園鄉楓坑村，為八卦臺地「九坑十八寮」之一，丘陵地形之坑谷，早期因坑谷內生長茂密的楓樹，深居楓樹坑裡的聚落，帶點詩情的意境，早年製造米粉因此被稱「米粉的故鄉」，形成一個旅遊的好景點。八卦山怡人的風勢，加上貓羅溪甜美的水質，讓楓坑米粉聲名遠播。米粉主要原料是在來米，把米泡一個晚上後用溫水磨成漿、瀝乾，就費掉兩天，第三天開始搓揉，放進蒸籠蒸到半熟，搗碎後再搓揉，放進米粉筒裡，一條條的米粉絲就出來了。以前，新竹米粉和楓杭米粉的製作過程相同，如今，新竹米粉將米粉蒸熟，而楓坑米粉則是水煮，再經風吹日晒。

　　施並錫畫了楓坑的〈米粉工廠〉記錄這些做米粉的生

活情況，有點黑暗的室內，有三個人埋頭苦幹的工作，牆壁旁邊置放一些米粉。米粉是筆者童年的記憶，與筆者同年的施並錫想必也有相同的體驗。臺灣有句俗話說：「米粉炒結甲飽」，表示米粉好吃之外，以前物質匱乏，平常吃甘藷，若有宴客時，第一道的菜就是「炒米粉」，小孩子只要吃下三碗米粉再喝一碗黑松汽水就飽了。另外鄉下常聽到一句俗語：「頭殼暈米粉神，腹肚痛麵線命。」也就是在我們小時候，小孩如果感冒，常常會有頭暈或腹痛的症狀，只要吃下米粉或麵線湯後，蓋著棉被就不藥而癒，因小小傷寒休息後病就好了。

　　新竹米粉的製作方式較能保留米粉原有的米香，而楓坑米粉以水煮方式，增加米粉的含水量，口感較Q。楓坑村的米粉俗稱水粉，新竹米粉則叫炊粉，兩者之間的差別在於水粉經過滾水煮熟，新竹米粉則是蒸熟的。水粉比較

〈米粉工廠〉（芬園），12F，2007。

滑嫩有口感，但是新竹米粉比較有香味。楓坑米粉以其天然甘甜的水質資源生產出滑溜順口的米粉，有別於風城新竹炊粉。

在產業的地景上，施並錫畫了〈糖廠〉，圖面上有一支巨大的煙囪，兩棵椰子樹與一些古老的廠房。看到糖廠巨大的煙囪或火車，心中就有一首唸謠：「火車鉤甘蔗，黑貓卦目鏡，煙炊頭損袂疼。」這裡的黑貓就是稱美麗的女孩，那為什麼「煙炊頭損袂疼」？也就是許多小孩都會偷吃製糖的甘蔗，若被大人抓到常會被修理，但愛吃甘蔗，被打了也不敢說痛。

「溪湖」在史書上的記載是：「『溪』是指乾隆年間的『大突溪』，也就是現在所稱的『舊濁水溪』或稱『東螺溪』；而湖是指『崙仔厝湖』和『沙仔湖』，現在已經不存在了。」所以說：「溪湖的確是因大突溪與崙仔厝湖、沙仔湖而得名。」傳說是由東螺社babuza（巴布薩）平埔族人命名的。

一九一九年鹿港商人辜顯榮，在溪湖創建溪湖糖廠，這個地方變成產糖的地方，直到二〇〇二年此支煙囪黑煙吐盡，製糖走入歷史，煙囪，留下日本人剝削臺灣人的印記，畫家為我們保存在畫面上，訴說著臺灣蔗糖史就是日本人剝削臺灣人的歷史。

〈福興米倉〉來見證彰化縣是臺灣的米倉。如果說：「一粒米，百粒汗」，穀倉儲存了許多農民的汗滴。這棟穀倉是屬於福興鄉農會，在大正十三年（1924）時隸屬臺中州，那時是做為收購福興地區稻穀的經營穀倉，兼營碾米工廠，這棟穀倉見證臺灣稻米加工封存的歷史，是臺灣農業文化的重要代表作品，古老建築反映某一歷史時空背景與生活情境。

這些以木造或土造為主要架構的建築物，在過去當米

庫、碾米廠、稻米儲存倉庫，曾經在九二一大地震時嚴重損壞，後來向經濟部商業司爭取一億元經費，整修後規劃為「地方產業交流中心」，並將一些倉庫規劃為客棧、展示中心、簡報室等多功能使用空間。

面對十座整齊畫一的窗戶，想起幾句詩句：「散發出米香的稻穀餘味／穿越過日治時期到戰後／金黃的稻穀／在戰亂中驚惶失措／那段堆滿金黃的日子／已隨太陽滾落西山……」，這裡已經不當穀倉了，如今變成遊客回顧記憶的景物，讓參訪者去想像歷史的空間……

社頭的清水岩除了是古寺之外，是一個休閒活動的好地方，這邊有一個遊樂區，許多人到這裡尋幽訪勝或休閒烤肉，施並錫畫下〈二棧坪的盛會〉作品。社頭清水岩在現代詩人蕭蕭的眼中：「清水岩，不是金碧輝煌的觀光名剎，沒有潔淨的大理石地板，亦乏聳天的龍柱、高啄的簷牙……她只是一座古廟……穩穩實實坐在山村裡，坐在我們內心深處，隨時在我們落淚時給我們安寧，給我們撫慰……」，這是蕭蕭對家鄉清水岩最貼切的詮釋。

清水岩建造於乾隆年間的廟宇，在《彰化縣志》的記載是：「岩左右，青嶂環繞，樹木蔭翳，曲徑通幽，丘壑之勝，恍似圖畫。春和景明，野花濃發，士女到崖野覽，儼入香園矣！」畫家這張作品繪出了詩的境界。

到清水岩訪幽，一定會看到一塊「滴水清心」的石碑，旁邊有一口甘露泉，寺中還有一八三三年由朱英敬獻的「慈雲廣被」古匾，與一八八四年住持僧敬獻「清水春光」的匾額，現在已是重要的歷史文物了。

提到這些古匾，讓人想起詩人黃驤雲以〈清水春光〉為題，所寫一首七言律詩：「到處尋春未見春，原來春在此藏身。山都獻笑齊描黛，溪但浣花不著塵。竹響又喧歸浣女，桃開慣引捕魚人。仙岩清水傳名字，果有香泉似白

〈福興米倉〉，12F油畫，2007。

烈日下筆者為畫家撐傘畫〈康原的家〉，2011。

銀。」 這首詩有山景與溪水的情境，這種「不著塵」的環境，又有「竹響、桃花」引人遐思……在清水岩的遊樂區中，最多的樹為相思樹、樟樹、楓樹、楠樹、梧桐、荔枝、楊桃等，因綠樹成蔭而鳥聲不絕於耳，這個地方常見野鳥有白頭翁、繡眼畫眉、小彎嘴、竹雞、山紅頭、斑鳩、綠繡眼、五色鳥等。

　　這片寧靜的森林，有人來散步調整心情、呼吸新鮮空氣，也有來此參加露營活動，這群人坐在樹蔭下寫生，繪出他們心中美麗的風景，繪畫的地方是登山步道上的一個景點，烤肉、聊天、看山下的村落，領略大地之美，在風光明媚中，迎著微微的風，感受人生的詩意與風情。

　　尋幽訪勝的畫家，在一片碧綠的叢林下，以紅色的對比色調，把寫生活動的人群與靜止的綠樹呈現在畫面上，從樹叢中眺望出去，是一個寧靜的聚落，這個地方就是社頭，仔細看有高速鐵路的火車經過，在那個樸素的小村落有如人間的仙境。

　　同樣是屬於休閒活動，施並錫畫了〈老樟樹〉與〈大樟樹〉兩幅作品，地點都在芬園。芬園鄉早期屬平埔族貓羅社的場域，在八卦臺地之東側斜面，東臨烏溪支流的貓羅溪。清朝時期這邊種植煙草，故得名芬園。這棵號稱四百年的樟樹，就長在芬園鄉而見證臺灣的歷史，庇蔭許多鄉間居民，為村莊的守護神。

　　記憶中樟樹下有老人聊天，聚集許多小販，樹旁的廟宇香火鼎盛，每次看到樟樹，我就想起小時候「拍干樂」（打陀螺）的情景，要玩陀螺就必須去砍柴，而做陀螺最好的木材便是樟樹，有句臺灣諺語：「一樟、二芎、三蒲姜、四苦苓芭樂材無路用」，又說：「樟勢吼、芎勢走、芭樂材、車糞斗」，這兩句諺語都說明了樟樹這種木材做陀螺的優點。

〈老樟樹〉，8F，2007。

〈大樟樹〉，12F油畫，2007。

〈清水岩古剎〉，20F油畫，2010。

〈社頭清水岩〉，2號油畫，2001。

我曾經寫過一首歌〈干樂〉：「干樂／干樂／愛迌迌／廟埕黑白趖／干樂／干樂／愛澎風／恬廟埕旋鈴瓏／一支腳真勢走／無生喙閣大聲吼」來描寫陀螺的形態與在廟宇打陀螺的情形。

　　樟樹是常綠大喬木，呈圓形樹冠，樹皮暗褐色，有縱裂的狀態。綠油油的葉表面光滑，葉革質互生，卵形或橢圓形，牠是一種雌雄同花，開的是黃綠色小花，圓錐花序腋生於枝頂端，這種樹會散發特殊的特有香氣。樟樹與陀螺的記憶已經深植在我的腦海裡，永遠不會忘記。

　　曾經在施並錫教授的《畫布之外》讀過他的一篇文章〈從檳榔樹看透臺灣性格〉，文中指出臺灣人的憨直、易脆、淺根、愛面子的諸多缺點，說臺灣人不節外生枝，但色厲而內荏，對臺灣文化根淺，又喜愛面子。但這次看到畫家以樟樹入畫，不知道是否也可以寫一篇〈從樟樹看臺灣……〉的文章？

　　臺獨理論教父史明先生，寫過一本《臺灣四百年史》，詳細的記錄這塊土地的生活滄桑，寫下臺灣人代代傳承的際遇，有些先祖已經離去，但這棵與臺灣歷史並壽的樟樹，矗立在我們的土地，經過風吹雨淋、政權更遞，它仍然堅持不願離開土地，守護延綿不絕的子孫，為我們營造綠的大地。

　　粗獷而帶點老態的樟樹頭，許多人喜歡靠近它，坐在樹根上聊天「講天、講地、講懸、講下，罵不使鬼的政客，嘛也使罵皇帝，講甲歸布袋。」在蔭涼的樹下小睡片刻，做臺灣獨立的美夢，唱〈有夢上嬌，希望相隨〉的歌謠。

　　臺灣有一句俗語說：「食果

《畫布之外》書的封面。

子拜樹頭。」每一個人都必須學會飲水思源，像這棵樟樹有驅蟲的能力，臺灣有許多害蟲，須要像這棵老而彌堅的樟樹頭，能除各種蟲類，然而我們也必須了解，在歷史上為臺灣除害群之馬的先賢，比如在文化界的：蔣渭水（1890～1931）、林獻堂（1881～1956）、賴和（1894～1943）等先賢，學習這些典範人物的處世原則，把他們的精神風範發揚光大，才能獲得「拜樹頭」的意義。

二水八堡圳是南彰化開發的重要水源，在彰化開發史上的「南施北楊」之說，南施是講開發八堡圳的施世榜，水圳開通之後有一個「跑水祭」的活動，近年來文藝季活動又做這個活動，施並錫也畫〈跑水祭〉保留這種民俗活動的儀式。彰化有「母親之河」的八堡圳，是灌溉彰化平原的重要圳渠，使彰化平原有富庶的「臺灣米倉」之譽。傳說當年八堡圳建造完成時，選擇良辰吉日舉行圳頭祭，這個祭典儀式留傳至今，演變成二水跑水祭的活動，通常把這個儀式稱「祭水禮」或「通水祭」，為緬懷先賢開鑿水圳的恩澤。

跑水祭儀式看似簡單，實際進行過程中，因水流控制不易，圳水瞬間洶湧翻滾下來時，跑水者常被大水沖走，是一項危險的搏命演出。當圳渠開啟木柵欄通水時，祭水人奔跑於水道中，將水由閘門引進新圳道，此稱為「跑水」或「跑引水」的儀式，畫家捕捉活動傳神的一刻，記錄常民生活的儀式。這個活動立意是為了宣揚飲水思源，以及有為善不欲人知善念的「林先生」。

跑水祭通常於圳頭設置香案，引水者依古禮在頭上綁了紅巾帶、身著蓑衣，雙手捧著置在頭頂上牲禮，奮力向前的奔於水道中。當洶湧的圳水快湧下時，岸上的民眾急著大叫「快跑、快跑」，水道中的眾人見大水將至，拔

〈跑水祭〉（二水鄉八堡圳），60F油畫，2007。

起腿就跑，待依序爬上岸，湍急的圳水已高及腰際，情勢
可謂驚險。眾人上岸後，在藝陣舞龍舞獅者的引導下，跟
隨跑引水者，前往林先生廟，懷著虔誠的心，向三位開圳
功臣：林先生、施世榜先生、黃士卿先生，膜拜致意，以
感念這位被稱為「臺灣大禹」的「林先生」之功績及對兩
位先人開圳的崇敬之意。授與圖說與引水方法，教導民眾
重行開鑿，並以土木法引水入圳渠，歷時多年圳水豁然而
通。鄉人準備千金欲以酬謝，老翁不願意居其功，也無透
露姓名，老叟卻已功成身退不知去向，只在兩棵樹木間留
下一雙鞋子，因此就稱他為「林先生」，鄉民為感念其遺

澤而在圳源頭附近，現在的源泉村員集路旁，恭建林先生廟祭祀，迄今已有二百七十餘年。每年中元節水利會與施氏後嗣及當地居民均在此祭拜，以感念其開發水利之恩德；由於施氏興修八堡圳水利之功勞最偉大，故彰化農田水利會例年亦撥款祭祀。依《彰化縣志》記載：「林先生，不知何許人也，衣冠古樸，談吐風雅。」又云：「先生不求名利，惟以詩酒自娛，日遊谿壑間，有觸即便吟哦，詩多口占，有飄飄欲仙之致。」

　　二〇〇八年施並錫從臺北返彰，除了以《走遍半線巡禮故鄉》為題出版專集，這五十五幅作品，在文化局展出，同時又成立了「員青畫會」，號召志同道合的朋友，從家鄉的土地上出發，走入人群去散播美的意識，努力去發揚恩師張煥彩所說的：「只要心中有愛，周遭任何景物，都是一件美麗的圖像。」因此在行旅彰化的過程中，畫出了屬於彰化人的圖像，這些作品中孕育著彰化的歷史與文化，是以大地為主軸去創作，仔細的記錄土地上人民的心聲。除了表現美感之外，透過他的作品細訴一些生活理念與意志。施並錫又說：「臺灣人對土地認同的精神渙散，因近百年來臺灣人受中國、美國、日本、韓國的文化影響，以做臺灣人為恥，這種情形就如同宣告臺灣族群的滅亡。」 因此，施並錫希望能建構出臺灣人心中的圖像，繪畫能前瞻固本，表現臺灣人精神、比如發揚玉山的玉潔與高貴，做為臺灣人的目標。就如他在序文中所說：「藝文，乃心靈力量。透過藝文，吾等挖掘共同記憶，並為後世保存歷史面貌。」筆者以為任何藝術家都必須為他的時代留下生活的紀錄，為自己的故鄉畫像，因為故鄉是每一個人關心的起點，愛鄉是每一個人的權利與義務。

　　施並錫畫作充分掌握繪畫對象的本質，下筆肯定、準確、一氣呵成，不拖泥帶水也不矯柔做作。並重視畫面

的整體調性，或協調或對比；或變化或統一；或粗獷或細膩；或繁複或單純；或充實或空靈，都能依畫面的需要做完美的處理。能化繁為簡、去蕪存菁、不拘小節的加入個人的主觀剪裁詮釋，以突現重點、彰顯主題。畫面熱情奔放的色彩與筆觸，給觀賞者很強的震撼與感染力。只因為他心繫彰化、熱愛彰化，所以以圖像去訴說彰化，成功的激起彰化人愛自己的家鄉意識。

施並錫有今日的成就，是他認真的生活、努力不懈的創作，並持有「民胞物與、仁民愛物」及「無緣大慈、同體大悲」的胸懷，才能體悟到生命的意義。對這個世間他能無所不看、無所不記、無所不談、無所不畫，不僅用圖訴說彰化、畫說福爾摩沙，更用圖去表達生命、批判社會，希望這塊土地能成為富饒的大地。

享受天倫親情的日子

　　自認識施並錫教授以來，每次畫展都看到他帶著近九十高齡的母親出席，茶會上慎重其事的介紹母親，慈祥的施母總是滿足的笑著，就如對觀眾訴說著：她的幸福與施並錫的孝順。每到聚餐的時候，施教授總是説一些笑話來取悦母親，重聽的母親總是笑得非常開心，大家都知道他是一位孝順的孩子。許多事情都順從母意，不敢違背母親的心意，人在外心都懸掛家中的母親，事情處理完就趕緊回家去。

　　施母不喜歡大都會的生活，一個人獨居員林小鎮，平常施教授的兄弟姊妹，每天都會輪流回來陪伴母親，施教授總是從臺北趕回員林，回家後帶母親出去散心，或安排回鹿港的廟宇拜拜，然後捕捉母親的身影，將母親的一舉一動植入心中，並將親情畫入作品，讓人感受天倫之樂。

　　第一次到員林拜訪施並錫，那天剛好是他父親的祭日，施母一定要留我與內人在她家吃飯，熱誠的伯母一直為我們夾菜、添湯，飯後又送水果，怕我們客氣而餓肚子，農業社會的待客之道，在施母的身上顯現，伯母的招待令我感到「賓至如歸」的溫馨，那天的吃飯情景還歷歷在目，親切聲音還依然留存我的心中。

　　二〇一〇年十二月十二日，施教授回員林演藝廳，舉辦第二十七次的畫展，以「天倫親情」為題做展出，那

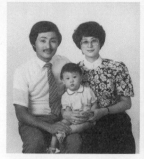

1985年與妻子素容，兒子又仁，　1984年初為人父，抱兒子到萬里海邊。
全家福合照。

天茶會上員林高中呂培川校長致詞上說：「……天倫親情是世上最甜蜜的負擔，畫作中我看到施教授家人的生活剪影：母親在瓜棚旁靜靜專注地理著雜物，或在廟裡馨香祈福，讓人感受到母親對家人的愛，像垂下的柳條，那樣溫柔、是那樣的安祥無聲，是那樣的不朽；父親正直厚實的影像，隱約透露昔日教導孩子的嚴肅神情，臉上風霜皺紋，猶如記錄大樹成長的年輪，那樣尊貴與驕傲；搖籃旁的女人最美麗，我想懷抱著嬰兒的妻子，應是最莊嚴聖潔；而有母親呵護的孩子，是多麼的幸福；祖孫對奕，更是一幅智慧和諧喜樂圖。」這樣的致詞中，使人感受到作品中的親情洋溢，透露出施家的溫馨幸福，也談到此次繪畫的主題。

　　施並錫在致詞上也說：「天倫親情——Everbody Fine，以人物為主，描繪父、母親的生活記憶，還有兒子出生時對新生命誕生的喜悅，以及太太和兒子兩人母子間互動的甜蜜紀錄。父親過世後，有感於年輕時在外奔波疏於對雙親的照顧，現在每星期回鄉陪伴高齡的母親，並以畫作紀錄母親的家居生活，希望能在母親有生之年留下她慈祥的面容和回憶。」施並錫希望透過這次的畫作展出宣揚「樹欲靜而風不止，子欲養而親不待」的心情，重建臺

灣漸漸失去的親情倫理，勸人掌握親人還在世的時間多親近，免得以後悔恨莫及。

這一天除了貴賓致詞外，特別安排在地的合唱團來獻唱，以歌聲讚揚親情的溫馨與偉大。會場上展出了許多不同年代，施並錫為母親所繪的圖像，在導覽母親的畫像時，施並錫說：「父親走後，我發現母親日顯憂鬱，她的臉上還留存著，長期照顧父親的疲憊，以及喪偶的重度哀傷。我留下母親憂愁的心情寫照，為母親畫像的同時，驚惶發現母親日趨龍鍾老態，與昔日媽媽的形象，相去甚遠，有一種歲月不待人的滄桑，仔細觀察母親臉上、手上的老人斑，是母親對家庭所付出的愛。」孝順之心溢於言外。

聽著施並錫的導覽，想著世間親情倫理的種種關係，施並錫繼續說：「最美好的人、事、物，往往存在我們的身邊，藝術的美感起自於一切慈愛的心。對之有愛，必然回饋我以美感厚澤。」藝術的本身是培養和諧、尊重、包容，發現人間感動的心靈，透過藝術使人產生情緒、心智與性靈，藉著審美產生一種向善的力量、求真的精神，形成人本倫理的價值觀，或許，這就是美育的力量。

這次的展出除了父母親的畫像之外，還有施並錫的妻子與兒子，由太太的懷孕、生產、養兒、育兒的過程，都做了詳盡的記錄，這個系列來自《生命的誕生與茁壯》畫作，記得師大美術系教授王哲雄曾稱讚過：「母與子系列作品，歌頌人類的繁衍與永續。他對生命的詮釋是希望、是憧憬、是溫馨、是柔美，是不知痛苦為何物的世界……母親痴痴的望著抱在懷裡的初生嬰兒。這是世界上最偉大而無條件的愛，瀰漫地擴散在每一幅畫面……」，這種天倫之喜悅，該讓它充滿整個人間，讓大家感受到母親的偉大，看到這些畫面，令人想起《詩經》上的〈蓼莪〉：

「蓼蓼者莪，匪莪伊蒿。哀哀父母，生我劬勞。蓼蓼者莪，匪莪伊蔚。哀哀父母，生我勞瘁。父兮生我，母兮鞠我。拊我畜我，長我育我。顧我復我，出入復我。欲報之德，昊天罔極。」

與母親梁彩鑾女士合照，2014。

看到這類作品，令人想起一九九七年的五月一日，施並錫在臺北市仁愛醫院的畫展，當時陳水扁擔任臺北市市長，北市有一個文化團體，推動「醫院禮民運動」，讓一些藝術家透過醫院的平臺，參與社會的美學運動，那年施並錫負責與「仁愛醫院」合作，當時施並錫以兩幅200P的作品〈碧煙自在山〉、〈浩渺有情海〉捐給醫院，現

1985年偕太太素容環島寫生。

1994年帶兒子又仁旅行。

在還陳列在該院的二樓，讓來醫院的人欣賞。

〈碧煙自在山〉畫的是近埔里的郊區，走入重重的山中，遠眺山沉醉在白雲下，近見草木繁蔭，烏溪蜿蜒流著不盡的溪水。常言道「仁者樂山」；「仁」者喜「愛」移情於山，山沉靜不動，自在的坐著，故仁者有不憂不懼的沉隱。

〈浩渺有情海〉是畫北臺灣的海岸，蔚綠汪洋一望無

〈母親的畫像〉，10F油畫，2003。

際，礁石間遊人戲水，有智者樂水之意涵，海是有容乃大之象徵，故智者不惑，處事豁達，泰然坦蕩蕩。

並在婦幼科展出六幅「母與子」系列壁畫：〈孕之夢〉、〈蓼蓼者莪〉、〈兆生伊始〉、〈春暉寸草〉、〈性本善〉、〈永無止境〉，響應醫院環境美化，畫家送好畫給醫院，讓一些面對疾苦的患者都能欣賞美而溫馨的藝術品，在畫境中遺忘痛苦，當時任臺北市市長的陳水扁，百忙之中還來為施並錫的這場畫展揭幕。在致詞中陳市長說了一句經典話語：「……醫院存在的目的是讓以後沒有醫院……」，並透過畫展的機會，讓臺灣人了解寶島的風景，處處都是美不勝收，提醒國人必須珍愛臺灣，愛護臺灣。

這是一種以繪畫對生命禮讚的展覽，在醫院展出時也

〈父親的畫像〉，2F油畫，2005。　　　　　　　〈母親的畫像〉，2F油畫，2005。

　　造成轟動，在人與人之間越來越疏離的社會，希望藉由畫
作提醒現代人，新生命的來臨是一種快樂的希望，施教授
每次有這種主題的展出，都希望促進社會和諧，期待臺灣
社會能走向「老吾老以及人之老，幼吾幼以及人之幼」的
大同世界。

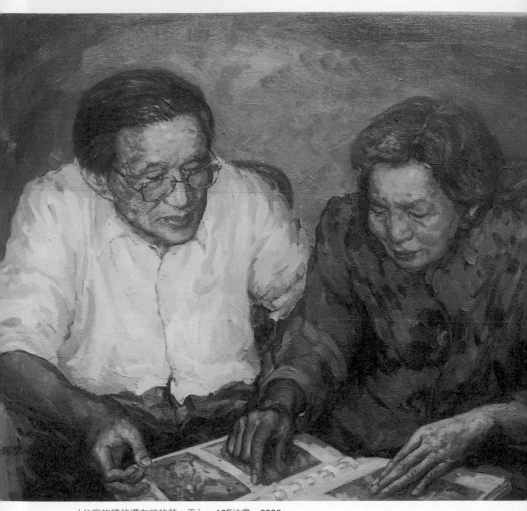

〈父親施議銘還在時的某一天〉，12F油畫，2006。

〈帶母親回鹿港龍山寺禮佛〉，12F油畫，2008。

〈我的父親和孫子又瑋下棋〉，8F油畫，2006。

海洋之子的憂心

　　臺灣是一個四面環海的島嶼，境內河川密布，臺灣的子民理應培養出親水、樂水的習性，家住中臺灣的我，門前有一條河川稱「烏溪」，我曾費了多年時間，為烏溪寫了兩本書，一本《尋找烏溪》是用有形的河川兩旁土地為範圍，來寫中部地方的開發歷史，著重河邊的古蹟、廟宇、聚落的歷史建構，書寫人類與河川的關係，而《烏溪的交響樂章》著重生態、文化、產業層面的報導，自古以來人類是不能離開水而存在，因此河川與人民有密切的關係，而親水、玩水的方法各有不同，有人去河中泛舟、有人去溪邊垂釣、也有面對著河川唱歌、作畫。

　　畫家施並錫在一篇〈水的容顏〉中寫道：「做為一個畫家，我以觀水、親水的各種向度去描繪人與水的關係。臺灣四面環海是個『水水』的國度。水，利萬物而不爭。水的容顏多變，水性若人性，具喜怒哀樂，且流動不已，其不捨晝夜的流變，象徵世間遞嬗無常。活在『水水』臺灣，吾人當近水、親水、樂水，了解水文，認識吾土環境，建構水源倫理。在土地認同，是建構新臺灣文化的首要條件，唯有在地深度文化，始可得在地上善的美美世界。」這樣的觀點，使施並錫創作出「洋洋大觀・水的容顏」等系列作品，表達臺灣人近水、親水、樂水的島民個性，也以水去訴說施並錫的生命哲學。

〈烏溪支流貓羅溪〉，10F油畫，2009。

　　每次站在水邊，都會想及老子所云：「上善若水，水善利萬物而不爭，處眾人之所惡，故幾於道。」人是不能離水而生活，過去臺灣水量充沛，多得人們不會感到珍貴，近年科技發達，工業用水大量增高，甚至於與農爭水，加上河水遭受到汙染，農用、食用的水漸漸減少了。每次到歐洲去旅遊，到許多國家必須購買昂貴的水來食用，就會感到臺灣實在是個好地方，各種資源都相當豐富，老天爺還有溪水讓我們泛舟，像荖濃溪可讓人民親水，讓旅遊者去體驗親水的活動，思考水與人類的關係，從水性去了悟人性的生活哲學。

　　古希臘哲學家泰勒斯，曾向埃及人學習觀察洪水，說道：「水生萬物，萬物復歸於水。」然而我們的祖先也說：「水可載舟亦可覆舟」，平常水給了我們生活的方

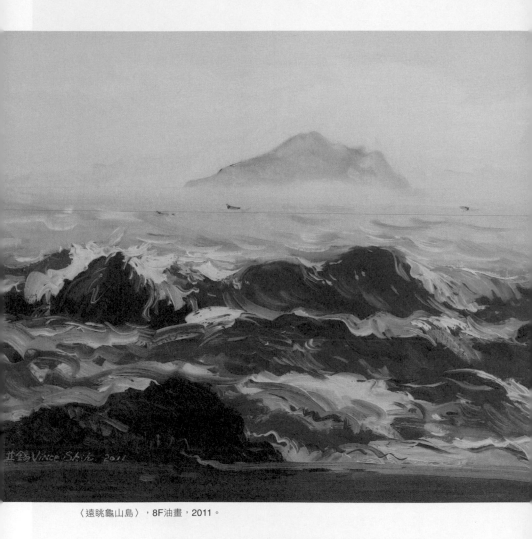

〈遠眺龜山島〉，8F油畫，2011。

便，但如果遇到水患便會奪走人類的生命與財產，現代人如何與水相處？如何保護水源？該是一個重要的議題，值得島上的人民共同來思考。

孔子也云：「逝者如斯夫，不捨晝夜。」或有人說：「生命如流水，一去不復回」，對歲月逝去的感傷，也告訴我們人必須掌握當下。告子曰：「性猶湍水也，決諸東方則東流；決諸西方則西流。」這當中蘊含了天地與人的互動和屬性，更藉由水的特性，闡明了聖哲深明自然的細膩，還有對人性的詮釋。而這些想法，都藉由水的比喻來達成信念的顯發，來了悟生命的各種道理。

住在四面環海的臺灣居民，每一個人都可以說是海洋之子，但對海洋都十分陌生，對海中之事也都一知半解，因臺灣在一九八七年之前，我們只能到海邊，因海岸線禁止攝影、繪畫、測量，造成居民不能親海、玩水，要通過海岸都必須申請，下海捕魚的漁民必須有漁民證，才能通過檢查哨，沒有漁民證的人，總被隔絕出海。詩人苦苓曾寫一首〈只能帶你到海邊〉的詩：「恐怕不能帶你到／我也未曾謀面的家鄉／故國只是夢裡／荒草離離的廢墟／輝煌的廢墟不能忍耐／風雪的侵蝕／在風雪中我們倉皇度江／（度江以後／就是不敢回首的／過河卒子了）」，中國與臺灣隔離了數十年，致使臺灣海洋之子，對海產生陌生，這樣的詩見證了戒嚴時代，臺灣與中國的關係是緊張的，西海岸是我們所不能接近的，失去對海洋的認識，長期的戒嚴使臺灣人失去親近海洋的機會，雖是海洋之子，對於海洋卻相當陌生，甚至於會懼怕海洋。

施並錫與我，同是一九四七年出生的臺灣之子，又都住在臺灣的西海岸，我只能站在海岸線上，看著野鳥飛過天際，與烏雲擦身而過，小時候對海中的情事，只是一些幻想，我想施並錫一定也有相同的經驗，一心一意想為

臺灣創作圖像文本的施並錫，在還沒解嚴的歲月中，對海邊的景觀就開始從事創作，在《洋洋大觀》中，從一九七〇年就有〈渲染大波〉、〈走過蘭嶼〉、〈淡愁關懷〉系列作品；一九八二年開始又有「旖旎浪漫」、〈海岸行腳〉、〈觸景關注〉；一九九一到一九九七年的〈洶湧澎湃〉、〈無限壯闊〉、〈海文關心〉等圖像。

依同是畫家的林耀堂看法，第一階段：這個時期畫風細膩、風格寫實，雖在畫面上穿插了生態保育的提示，偶而也有抒發「少年強說愁」的刻意，畫面上帶點孤寂；第二階段：這個時期心緒已然成熟些，強說愁或暗示什麼，已經不是刻意表現的重點，只是畫風依然具象寫實，筆觸比前期來的大膽奔放；第三階段：大部分應用厚塗的方法，加上狂風飆的筆觸，比較不在意去求取形的完整，雖然以歌頌自然的心情或角度來對海洋描述，但下筆時帶點末世紀的焦慮、徬徨、不安定、破碎的感覺。

在這《洋洋大觀》的圖像作品中，每一張作品都有詩人或作家配詩或文，其中有夫人宋素容的兩首題詩，施並錫的圖像作品為一九七九年畫的〈童年往事〉，畫的是海邊沙灘與浪花，圖面右下方有一位幼童在玩沙，圖的上方是溫柔的微微波浪，下方是非常清潔的沙灘，而夫人宋素容寫了一首〈最美的海洋〉：「不再說／最美的海洋／在墾丁　蘭嶼　鹿港／在紅毛城遠眺、威尼斯的城畔／或在夏威夷的火山一角／遠去的情懷／青春的夢想／直到漸老／總有／有此岸到彼岸的／無數次出航／／日當空／那蒼鷹抖翼／俯衝向魚兒的猛烈／怎會留情／那沙灘上／無邊溫柔的線條／任風任浪凌亂／悠悠聚散，依然安祥／／霞光中／傾聽清風與衣袖，對話輕鬆／且踽踽獨行／於潮聲的起落裡／魚群伴戲浪之間／你我的心成畫夢的海洋／頃波巨瀾，雲天浩瀚／你我的心成最美的海洋／寧靜清涼，

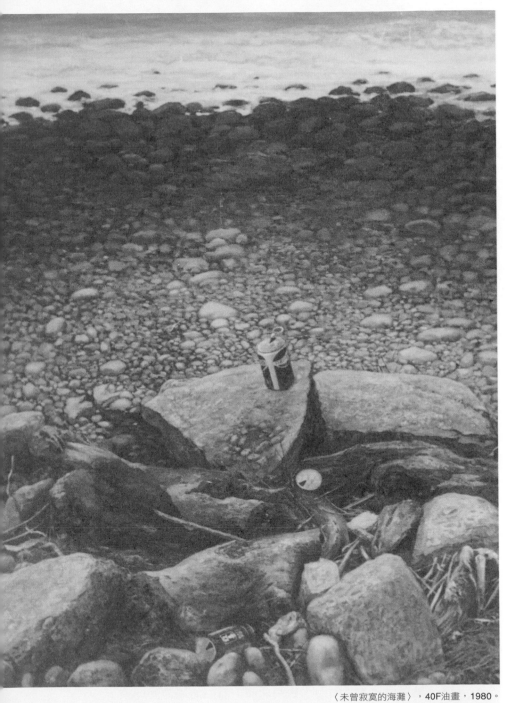

〈未曾寂寞的海灘〉，40F油畫，1980。

寂寂相忘／你我的心成最美的海洋」，夫妻有詩圖並置的幸福感覺，令人感到十分的欽羨。

此詩分成三段置放在圖像的右側，據施並錫說，這首詩起於夫人觀畫的感想，在圖像的美感中創作，宋素容不僅走入畫作情境中，更走入記憶的扉頁裡。首段寫出從臺灣到外國的海岸，從年輕到如今，還是自己國家的海岸最美。第二段寫壯年時，在社會上奮鬥、衝撞，有時會毀壞到海灘的美，海仍然安詳的存在，暗喻著不管環境怎樣變化，自己的家是最好的避風港。第三段以潮起潮落象徵時間的更迭，生活如在海裡戲浪，夫妻之間的感情，已經成為共同喜歡的海洋了。

另外一幅畫是畫海灘上，讓人觸目驚心的景色，以〈未曾寂寞的海灘〉為名，在碎石與石塊中，有許多漂流木與百事可樂的瓶罐，表達了是誰汙染了海灘的意味？充滿著批判的力量，而宋素容的詩〈別以為〉寫著：「以為海洋有美麗的貝殼和沙灘／以為不聽海的怒吼吶喊／不看海的腥風濁浪／就一切安然／以為船務往返、走私、犯案／軍備、海防入侵、逃亡……／以為海灘、浮屍、核廢料、汙染……／都不用海來負擔／群群鮭魚在死前都要拼命游回自己的家鄉／吉祥的海豚，也活得聰慧，令人激賞；而海的子民／以為滄海富足無量，永不枯竭／以為常有霞光明月常相伴／以為總有永遠的貝殼和沙灘」。

詩人以一種「反諷式」的句法，寫出海岸線的汙染、走私、犯罪、各種遭受破壞的行徑，提醒臺灣人要愛護自己生長的環境。透過畫境的詩情，令人感到詩畫本同源，常聽到「詩中有畫、畫中有詩」的這句話。先生繪畫、夫人寫詩，表達出對社會、環境之關懷，真是有志一同的恩愛伴侶。

施並錫說：「看海、畫海之時，看到海域遭受汙染，

內心感到痛苦。希望臺灣人能愛海、惜海，還給海洋本來的面貌。希望能杜絕生態環境繼續惡化，才能開創一個全民可以寄情山水的高尚生活品質，富而好禮的健康居住環境。」這樣的心情是畫家面對海洋的期待，讓全民一起來關心海洋，保護海洋的生態與環境的整潔，寫到此筆者要問，是誰汙染了臺灣的海岸？是誰破壞了美麗的島嶼？我們要將他們一一寫入歷史，讓這些罪人遺臭萬年。

| 第 十 二 章 |
調色盤上的詩情

　　二〇〇一年由詩人莫渝擔任編輯的桂冠出版社，出版施並錫繪畫、李魁賢作詩、劉國棟英譯的詩畫集《溫柔的美感》一書，施並錫希望以彩筆「籠天地溫馨於形內」；詩人用文筆「採萬物柔美於筆端」相結合，用五十幅畫、五十首詩來演繹出詩人、畫家內心意象的交流，這本書表現出畫家「溫雅無染」的心境，詩人「淡遠簡靜」之胸懷，可以説是一本調色盤上產生詩情的畫集。

　　同為藝術範疇，繪畫的表現形式上，比詩歌廣泛多了；繪畫可具象表述，也可抽象暗喻，詩歌以語言文字表達，有賴讀者意會，詩意有時是很難言傳的。繪畫靠視覺傳達，詩歌以聽覺接收，有時透過文字意會，常會產生語言、文字的障礙。因此把詩與畫並列，可使欣賞者增加無限的想像空間，有人説：「畫是啞巴的詩，詩是盲人的畫。」啞、盲之間要靠心有靈犀吧！

　　書中有一幅〈紅唇族〉作品，畫面上五位載歌載舞的時髦女人，嘴唇點妝紅色胭脂，藍色的背景、婀娜多姿的舞影，還有坐姿不雅的女孩，聚在畫面上，讓人有無限的遐思。畫家創作這幅畫的動機據説是常在臺北市的東區，看到一些時髦的青春少女，

《溫柔的美感》封面。

在繽紛的市街中消費，飲酒、吸菸、跳舞，大都會的生活是奢華、靡爛、浪費的作樂形態，從以前的西門町到現在的臺北市東區，讓人產生一種魔幻的社會形象。

畫旁李魁賢題的〈五個月亮〉詩寫著：

五月原來是
五個月亮的組合

如果有一段旋律
會是夜鶯的月光奏鳴曲嗎
還是黃昏似有似無的夢幻曲

如果各自一位少女化身
會是春天的圓舞曲嗎
還是生命與藝術的協奏曲

五月若是出現不協和音
會是雜沓的無調之歌嗎
還是月亮掉落在地上的銅幣

五月純然是季節的變奏
記憶中的一段插曲

詩人把「女人」寫成「月亮」的意象；五月又是「母親節」的季節，是屬於溫馨的節日。如果每個女人的生命，都是一首旋律，合在一起彈奏「月光奏鳴曲」，該是一種浪漫式的夢幻組曲。

女人年少時，會彈奏出輕快的青春之歌，以圓舞曲的輕快形態呈現，表現出多種協奏曲，每一個人的生命都是

一種藝術，彼此之間有的會和諧；若五個人不和諧時，會默不作聲或產生走調的聲音。把這些女人不同的個性，看成一種季節變化，或許，人們周遭的女人，在生命中都是一種插曲。臺北市東區的女孩，生活形態是以「月亮掉落在地上的銅幣」意象做聯結，讓人產生深厚的詩意。

　　當我一面賞畫的同時也一面讀詩，企圖找出詩與畫的相關意象，繪畫是一種空間實體的感受；而詩歌該有畫面所引起的聯想，有敘述性的故事存在其間。引起觀眾的快感後，每個人都會產生自己內心的喜、怒、哀、樂的情緒，獨立奏出自己想像的生命之歌。

　　賞畫是畫面上的色彩與線條等媒介，透過視覺去感知空間中的物體，這些物體是一種美的存在，畫面讓你感知畫家的心靈；讀詩必須透過語言文字，去聯想意象中的情節與故事，有時是觀眾感性的聯想，讀者與作者共同完成語言背後的意象境界，當讀者與作者有所感通時，就走入詩的世界了。

　　〈親愛的〉作品，是施並錫以夫人為模特兒，用一面鏡子做背景，鏡中有四重疊影像的構圖，這畫面會有「鏡中之影」如「水中之月」的聯想，象徵著虛幻又難以捉摸的內心世界，看似存在卻捕捉不到。或許畫家要表達女人的個性？或者畫家要敘說虛妄？畫面水汪汪的雙眼凝視著前方，望著鏡外的自己，當你面對鏡中的自己一舉一動時，會有什麼想法？四個重疊影像下方，有一個圓形的時鐘，影像由遠而近，是象徵這個女孩的成長歷程嗎？或說時間是永不止息？如孔子所說：「逝者如斯夫，不捨晝夜。」，看到這幅作品的詩人李魁賢，寫下〈鏡的變奏〉的詩：

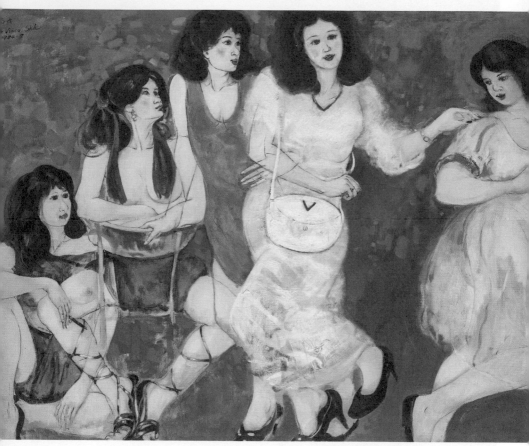

〈紅唇族（東區的女孩們）〉，60F油畫，1984。

冷冷的玻璃鏡面
反映是真實的世界嗎

透明的水晶把萬物顛倒
沒有人找到進入的門道
如果我們把自己顛倒看
會比較接近真實嗎

如果把兩面鏡對立起來
虛擬的空間無限延伸
把鏡中人像也虛擬化
最終想探究辨明的
剩下永恆的時間

少女彷彿是千重鏡
人在鏡外又在層層的鏡中
她兼有真實和虛擬的意象

而在無極深處的內心
保存難以辨明的秘密
純真的時間滴答響著
藝術追求的夢

　　一般人總以為「鏡中的花，水中的月」是一種虛幻
的象徵，詩人面對鏡面也問：「玻璃鏡面，反映是真實的
世界嗎？」當然不是。在世間有許多虛幻的假象，看似真
實，其實是不實的影子。詩人問：「如果我們把自己顛
倒看，會比較接近真實嗎？」人，面對自己也無法了解真
實，人心常會有「無明」的障礙，內心滋生的無限慾望，

常會扭曲至善的人性。如果顛倒看自己比較接近事實，那你的為人就有待於再修養了。

這幅圖像是夫人在鏡前顯影，畫家透過鏡中影像，虛擬一種自我去探討「本體與現象」的問題，人類的肉眼所能看到的、認識所及的只是世間的「現象」，如同看到鏡中的影像，眼睛無法看到內在的「本體」，從人體上是無法認清內在的「心性」。

以「女人」入鏡要表達內心變化無窮，顯性的外表與隱性的內心，常常是無法讓人掌握，所以說：「而在無極深處的內心，保存難以辨明的秘密」，詩句最後以「藝術追求的夢」做結，點破藝術家生活在真實與虛幻中創作，終其一生所追求的是變化無窮的夢境。每次看畫或讀詩，總沉醉在瞎子摸象的幻想中，找尋一些生命的哲理或內心與詩畫相關的記憶。

書中最後一幅畫命名〈調色盤的歲月〉，畫面是一些大小不一、色彩多種的老舊調色盤，整齊的疊放在地上，據畫家說這些調色盤，有的跟他三十多年，也捨不得扔掉，因為畫家是一位惜情的人，有愛屋及烏的胸懷，從這些調色盤中，他曾調出生命的繽紛色彩，也曾調出對社會的關懷與批判。調色盤上又有一朵鮮紅的玫瑰花，給這些老舊的調色盤美麗的裝飾，象徵著畫家的心靈伴侶。如果玫瑰花是女人與愛情的象徵，施並錫的繪畫過程中，有夫人長久陪伴，是一生溫馨又幸福的事情，畫盤上的玫瑰花不只是愛情的象徵。

詩人李魁賢寫著〈調色盤的結局〉：

在彩色的生涯裡
忽然艷麗忽然陰鬱

高潮或低潮
瞬間變化起起落落

我平板的身體成為轉運站
任畫家隨意的調色調情
全神貫注他的精靈
把我成形的情色
一下子轉移到畫布上
成為他公開存證的結晶

我的生涯結局往往是
退居到無人的角落
一生的絢麗只剩下
沒有洗掉的偶然的顏色

〈月光戀愛著海洋〉，50M油畫，1971。　〈親愛的〉，60F油畫，1981。

我成就了畫家的才華
但願有人最後回眸
看到我身上有一朵玫瑰

　　詩人透過調色盤來「詠懷」，把物擬人化，書寫畫家創作的心靈，以提供自己的身體來成就畫家的創作，讓作品「成為他公開存證的結晶」，在創作過程中調色盤是重要的角色，但最後自己總是靜靜的躺在牆角。我們常想一個人的成功，背後總是有許多要件，畫家如果缺少調色盤，創作過程的調色就不會那麼地方便，但在看畫展的人，有誰會去想起畫家創作時的調色盤？詩的最後寫著：「但願有人最後回眸／看到我身上有一朵玫瑰」，是暗喻著畫家背後的女人，我們常說：「一個成功的男人，背後總有一位偉大的女人。」畫面的構圖是施並錫，調色盤是他的繪畫歷程，玫瑰花是他的女人，調色盤與玫瑰花都是畫家的心靈伴侶，陪他度過其生命的歷程。

　　二○一二年七月，施並錫應玉山國家公園管理處之邀，登上玉山為這座高山創作，出版《登峰造境玉山情》，畫展期間有臺北的友人李筱峰、林保華、魏淑真及臺獨理論家史明先生、彭明敏教授等臺北友人，都來水里的林管處看他的這檔展覽，分享他為玉山造境的成就。

　　對於〈玉山〉我曾以歌詠嘆：「日頭光　永遠照著／面肉白泡泡　幼綿綿／天光　雲霧為汝梳妝／／山清清地靈靈／看著汝　心肝清／青翠山頭　好光景／／玉山汝的愛／天頂　飛落來／汝是　福爾摩沙的祖靈」，詩歌是表達出臺灣子民對於玉山的崇敬心理。

　　在我的生命旅途中，曾經爬到三千九百五十二公尺的主峰，而我也只是像一朵雲，偶然投向充滿雲霧的山頭，感受那種「登高必自卑」的渺小，短暫停留片刻，心靈是

充滿山的靈氣。那次站在玉山的主峰上，突然想到詩人簡政珍一篇描寫山的散文〈山〉：「山所成長的不是高度，而是一種包容。」是的，玉山永遠矗立著，不管風吹、雨淋、雪飄，人來人往，它都默默無語的坐著，讓你自由的出入，它包容大自然的考驗，對人類給它的傷害，沒有一句怨言，它沒有因高度而驕傲，總是沉默的坐著。

　　當我看到施並錫教授，畫的一群群紅男綠女，背著背包在山徑行走攀登，我回想著以前我一路爬涉玉山的過程，雖然非常的艱辛，只是靠著毅力慢慢的前行，但因為我們有「登峰」的目標，才能持續向雲深不知處的地方邁進。想到中國的一句古諺「仁者樂山」，仁者該是一種寬厚的包容，山是人類的心靈歸宿，走進深山有「山中無歲月」的感受，享受山中的寧靜與恬淡。

　　畫家為玉山點妝出多變的面貌，有雲飄群嶺的玉山、參天古木的山徑、夫妻樹下巡禮、玉山觀雲海、在登山口小憩，每幅作品就給觀眾許多綺麗的想像，就如古代文學家歐陽脩書寫山的四季變化：「野芳發而幽香，佳木秀而繁蔭，風霜高潔，水落石出。」在四季的變化中，其實山是恆久不變地坐著，僅管外在的溼氣、雲霧、花鳥、雷電從山的眉前走過，它仍然顯現出蒼勁的魅力，俯視一群一群人，凝視著、慢慢地靠近它，這次施並錫以玉山為主題的展出，見證他藝術的登峰之作。

　　記得陳水扁總統在二〇〇〇年國慶祝詞中，提到「臺灣精神」時，特別強調從太平洋之濱到玉山山頂，立足於這塊土地上的所有子民，用汗水和智慧、用信心和希望，共同來塑造臺灣精神，阿扁更以花蓮阿美族的信仰指出：海洋、溪流、土地，果樹和母親象徵著天地萬物的孕育者，至高無上又不容侵犯。

　　施並錫在畫玉山圖像時曾說：「讓玉山成為臺灣大地

〈登頂〉，100號油畫，2005。

的LOGO，以作品發揚大地及歷史意識，美術創作者要藉
圖像參與『玉山學』建構，藉玉山圖像的傳達與傳承，喚
起各界對大地的景仰，增進對大地歷史的了解，並善待大
地。」

〈登頂前〉（玉山登山口），10F油畫，2011。

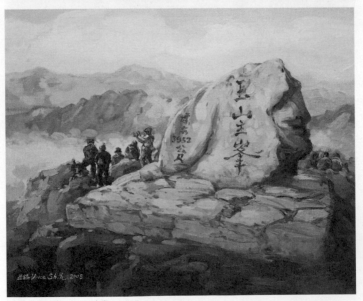

〈玉山登頂〉，10F油畫，2005。

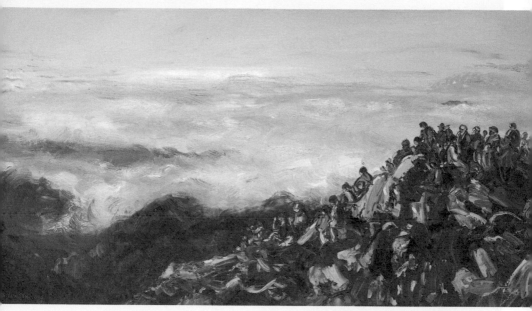

〈登上玉山頂峰〉，50號油畫，2005。

〈翡翠玉山〉，20F油畫，2006。

清淨聖地與沒力島

　　一個社會人民除了要安居樂業外，必須要求其靈魂能夠茁壯，使每一個人都具備有主體性的靈魂，能分辨是非曲直、了解公理與正義，兼具人道精神與仁民愛物之心。社會要使人民的靈魂能茁壯，必須依賴宗教素養與藝術教育。

　　臺灣人民擁有信奉宗教自由，各宗教間皆為平等，傳教環境又極為自由，政府與宗教之間亦無關聯。臺灣是一個移民社會，漢人移民固有的傳統信仰如佛教、道教，在該族群中極為流行且根深蒂固，而西方世界較常見的宗教，如基督教及伊斯蘭教亦擁有不少的信眾。就臺灣官方發布的官方信仰人口而言，佛教與道教為臺灣兩大宗教。

　　臺灣人也將民間信仰納入道教體系，佛、道兩宗教的信教人數具有相當程度的重疊性。但臺灣人信仰宗教，大部分人「舉香隨拜」，從小信奉「舉頭三尺有神明」，相信「有食有行氣，有燒香有保庇」，拜神常有求於神，請神明賜給自己福、祿、壽的功利思想，很多人對自己信仰的神明認識不清，不明宗教的義理，在學校的教育課程中，也少有宗教教育的存在，臺灣的宗教並不一定能清淨人心，因為有許多宗教界人士，已遭受到市儈的俗世汙染，許多出家人總是利用人性的善心去斂財，筆者曾寫〈廟寺〉一詩來抒懷：

阮是　中臺灣
尚界大間閣豪華的廟寺
惟　花花世界中
覺醒　識合日時養
心

汝是　臺中市
尚界婿的金錢廳
豹　虎　狼　彪　貓
暗時　陪五色人修
性

　　這首詩是筆者長期對許多寺廟的觀察，有感而發的戲
謔之作；利用兩段不同詩境做比喻，書寫目前社會上的一
些虛偽假象。「修心養性」該是每個人必要的修行，但我
們社會許多「喙唸經手摸奶」的衛道之士，透過反諷的技
巧，寫出「光」與「暗」中的一些行業，有損社會之事，
「日」與「暝」所從事的一些勾當，有人光天化日下，利
用人的善心斂財，有人在黑暗中敗壞社會良俗來賺錢。

　　從事藝術創作的施並錫是佛家子弟，二〇一一年為了
紀念印光祖師，特別以「臺灣佛寺巡禮」為題，為臺灣留
下《清淨聖地》一書，共有四十幅作品，在慧炬紀念堂展
出後，並將四十幅作品捐贈《慧炬雜誌》。

　　施並錫認為佛門修行的地方，常是「清淨聖地」，美
麗的圖像會淨化人心，能傳達美的信念，正信、正念透過
圖像臻至於教化。施並錫恭繪這些清淨之地，來助人倫，
期待給人間清淨之氣。

　　在佛教東傳中國的二千多年歷史中，觀世音菩薩傳入

許多，「家家觀世音，戶戶彌陀佛」的説法，説明此一信仰在民間之盛行。隨著中國大陸移民傳入臺灣，觀音信仰有增無減，全臺主祀觀音的寺廟，雖然比媽祖廟少一些，但一般家庭裡都安置觀音像，供奉觀世音寺廟，數量僅次於王爺，可知觀音信仰確實相當興盛。

　　觀音信仰除了文本流傳之外，觀音的顯靈故事、傳説、寶卷、善書、戲曲、筆記小説等民間文學，也推波助瀾在民間引起信仰的作用，明代的魚籃觀音以及《西遊記》三藏取經的故事，都相當膾炙人口，這些是民間觀音信仰的重要媒介，受歡迎的程度遠超過正統佛教經典。

　　近代臺灣仍然大量出現許多觀音的感應錄，佛教雜誌、善書經常刊載這一類事蹟，許多觀音道場的建寺也流傳許多感應傳奇的故事，為信眾所津津樂道。施並錫的《清淨聖地》中，從〈八里的觀音山〉著手，這幅作品是從關渡西望，清新的觀音山橫臥的側臉，也是淡水夕陽美景的所在。許多前輩畫家都畫過觀音山的創作，臺語歌曲〈淡水暮色〉更是唱遍了臺灣人的心理，四十幅作品中，供奉觀音為主祀的廟宇有：白河大仙寺、鹿港龍山寺、萬華龍山寺、花壇虎山巖寺、臺北寶藏岩寺、北投普濟寺、臺東八仙洞靈岩寺、花蓮和南寺，還有新店的大觀音像、花蓮救生觀音，甚至畫北投法藏寺遠眺觀音山，可見臺灣的觀音信仰，是施並錫相當重視的圖像。

　　其實整個觀音山上有許多寺廟，有名剎凌雲寺及凌雲禪寺，這座山也是北臺灣重要的旅遊景點。這本畫冊除有詳盡的圖像外，另請中國文化學院藝術研究所、史學研究所的陳清香撰寫，細説每個寺廟的歷史沿革及寺廟的建築特色，還有圖像的賞析，陳教授説：「基本上，每一小文，先作每寺簡單的歷史沿革及主事者的弘法宗風之描述，再談及畫家的作畫風格特色，以使觀音者能了解臺灣

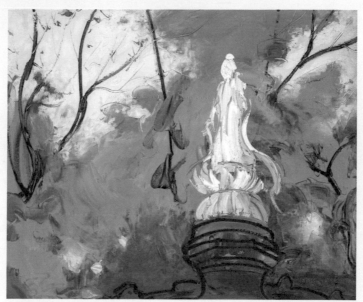

〈清淨聖地──橋頭聖觀音〉，25F油畫，2004。

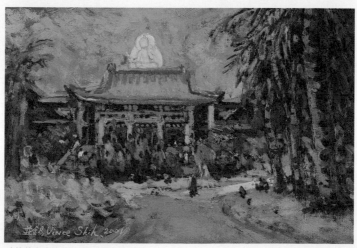

〈花蓮和南寺〉，2F油畫，2001。

佛寺的昨日與今日，也能欣賞到畫家捕捉聖地的莊嚴面貌，瀏覽此畫冊，閱讀書中註腳，如同做一趟『臺灣佛寺巡禮』」。

在這些畫作中，有的以寺廟建築的外觀為題材，也有以山頭的自然景觀為主，佛寺建築為輔的構圖，另有以畫山門為畫題，並將山門題字也畫上：佛光山門有（同登法界）題字、農禪寺前、留下（應無所住而生其心）加上聖嚴法師端立在前，增加禪寺與禪師風采；在碧山寺的山門前可遠眺草屯市區，有遼闊視野；在〈佛光寺的不二門前〉、〈承天禪寺的大殿之前〉、〈和南寺的階梯之間〉等畫上無數袈裟或海青的信眾，反映當代佛寺的觀光旅遊之功能，也看到現代人找尋「清淨聖地」之狀況。

施並錫是一位佛家子弟，其藝術創作求真、求善、求美之外，他的個性耿直，做事一絲不苟，是、非、善、惡分別，又嫉惡如仇，熱心參與社會活動，頗具人道的精神，以佛家弟子的胸襟淑世利人，但對於社會上的不公不義，強力批判地直指問題核心，在二〇〇八年本土政權選舉失利之後，發現臺灣人的族群個性、文化價值觀被扭曲，有一種不吐不快的感覺。

於是開始以批判的立場，對臺灣社會的各種怪現象，以圖像與文字呈現，講出內心的憤怒與不平，抱著「恨鐵不成鋼」的胸懷，凡有損臺灣的人、事、物都加以針砭，不管藍、綠、紅、紫色彩的政治人物，行為有偏離臺灣利益之事，都不留情的批判。首先在《臺灣時報》以專欄的方式推出，這些零星發表的篇章，如今以《圖繪沒力島傳說》推出單行本，此書榮獲二〇一五年巫永福文化評論獎。施並錫在序文中說：「沒力島是被外來詐騙集團威嚇剝削統治的地方，披蓋一層假民主的鐵布衫外衣。」又說：「統治的惡魔集團洞悉沒力島人簡單淺薄的

思考模式，成功的運用在選舉手段、司法迫害和剝皮策略上。……」，因為統治者知道臺灣人「好騙歹教耳空輕，貪財驚死愛面子。」這種有勇無謀、功利思想的族群，又「放尿攪沙袂做夥」的臺灣人，毫無自覺性，真如歇後語所說：「三好加一好──四（死）好」。

二〇〇八年臺灣的那場選戰，施並錫站在守護本土政權的立場，全心全力投入輔選工作，自創了一首〈風中最後火苗〉：「臺灣的生存，民主的希望，倚在風中保護，最後的火種，狂風暴雨的暗暝，寒冷的東風，希望的燈塔火光將盡，含著寒冬吲甘的目屎，咱過去的努力，一無所有，已經一無所有／／臺灣人的聲音，阿母的向望，咱著繼續打拼，守護咱臺灣，臺灣維新的機會，希望的燈火，不倘來熄去，用著咱的謙卑給反省，重新出發點著咱的熱情／／希望的燈火，不倘來熄去，跟著先人的腳步，守護臺灣，守護咱的臺灣」，並請王明哲譜曲，自己出錢出力發行DVD，希望透過歌聲來感動臺灣的民眾。

唱完〈風中最後火苗〉並沒有保住臺灣政權，施並錫對「戇臺灣仔」失望至極，開始運用挖苦的方式、反諷的語氣、責難的筆觸、虛構的故事，去探究本土政權失敗的原因，我們看到〈阿公和孫子下象棋〉中，拿藍棋的阿公「神閒氣定，謀定而後動」，而拿綠棋的孫子「東張西望，舉棋不定」沒幾下子，孫子全盤盡輸，有經驗的阿公老謀深算，孫子盲從亂衝，結果全盤皆輸。在〈大瀑布上的扁舟〉看到掌舟人剛愎自用，盡聘一些童子軍操帆掌舵，乘舟者憂心忡忡，苦勸扁舟轉向而無效，這該是必須思考反省的經驗。

談到臺灣人愛財，可看書中〈給你錢，你跳下去〉一文就可見一斑，因此臺灣人到法院會被「有錢判生，無錢判死」，所以有人說：「有錢能使鬼推磨」，錢使臺灣

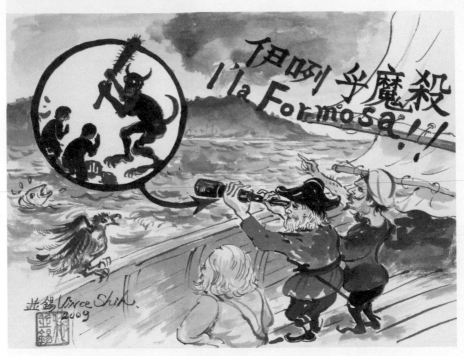

〈伊咧乎魔殺! I'la Formosa！〉水彩卡通，2009。

人的價值觀變成：「有錢黑龜坐大廳，無錢秀才人人驚」或「富在深山有遠親，窮在鬧市無近鄰」。因為注重錢，選舉要行路工，就會有「選舉無師父，用錢買著有」的俗語出現，臺灣有一個世界最有錢的政黨，選舉就靠黨的財力，有一些唯利是圖的臺灣人，就會走向政黨，用錢來腐蝕臺灣人的鬥志，乖巧的孩子有糖吃，慢慢的使臺灣人變成「有奶便是娘，有錢就是父」的原則，並依存著「西瓜偎大爿」的道理去選舉。

在臺灣的高等學府中，隱藏著許多能言善道而不知廉恥的教授，書中〈從『借』教授談沒力島錢好騙難賺〉，文中這位教授最厲害的地方是：借錢不還，被借人敢怒、敢怨卻不敢討。其原因為校園民主後，教授治校後，教授

掌握操縱教評會，決定教師的升等大權。這篇文章已經寫出這位教授如何利用關鍵權勢詐財，受害的人「愛面子」不敢說出，只好抱著「花錢消災」的態度。這位教授的種種行徑，美術界的人都耳熟能詳，也了解他的行為，他服務的學校也知道這種事情，校方也沒有秉公處理，儘管施並錫為文批判也置若罔聞，令人感到束手無策。這種杏壇怪現象，影響了學界的名聲，這種「借」教授是學界的毒瘤，令人感到不齒。

臺灣本是一個好山好水的寶島，從「美麗島」淪落到「沒力島」的過程，全是一些外來政權所造成，無心經營臺灣，從荷蘭、明鄭、滿清、日本到國民黨的統治，都以殖民地來經營，盡量掠取臺灣資源，這些外來政權真如書中〈以白蟻為師〉的白蟻一樣「有食著罔孤，無食著飛過區」，或如〈金龜子〉中的金龜子，具有有力的口器，無論明吃、暗吃，吃案是天下一流，難怪有「有毛的食到棕簑，無毛食到秤槌」的俗語產生，這些外來的〈夭壽螺〉將臺灣的翠綠田野，啃蝕得滿目瘡痍，使臺灣人沒有自主的一天，臺灣將永遠變成「沒力島」。

〈風中最後火苗〉，8開水彩卡通，2009。

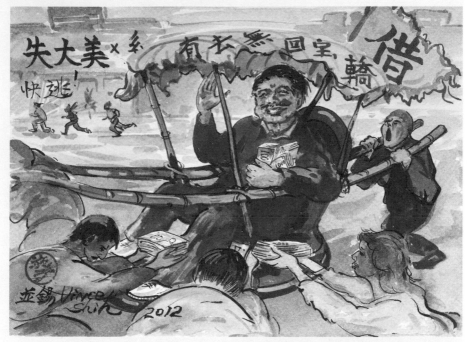

〈抬失大借教授〉，8開水彩卡通，2012。

山水情懷與龍山物語

二〇一四年七月十二日至八月二十四日，由清水的港區藝術中心，安排了一場施並錫教授退休回顧展，以編年的方式呈現畫家的幾十年創作成果，用「彩筆誌——行看千山萬水」為名。這天，主辦單位請來國策顧問（曾任臺中縣縣長）廖了以擔任長官兼貴賓，為施並錫致詞，廖前縣長除了恭賀施教授展出之外，沒有忘記縣長任內創設港區藝術中心的豐功偉業。

一些公家機關例行性的政治性語言講述過多，藝術界只由筆者代表致詞，我強調文化藝術的在地性與臺灣主體性創作，來談施並錫教授的本土藝術文本建構的成功。用以銜接施並錫一生奉行努力的目標，施並錫從事繪畫數十年，創作作品無數。每一個階段都有表現時勢或投射心情的作品，記錄著臺灣的變遷，反映臺灣的人、事、物：畫臺灣的人文景觀與土地風情，畫過臺灣的美麗與哀愁，不管城市或鄉村，走過千山萬水畫山巒疊翠，行看之間揮灑自如；畫臺灣災變的風土危機，寄寓時節變幻的土地記憶。

這次的展出，從一九六四年創作柳河的〈柳堤春曉〉到二〇一三年雲林土庫的〈廟前的文化創意〉作品，約半個世紀的時程。從五十年來創作的作品中，選出一百二十五件作品做展出，在〈春有百花秋有月，夏有涼

風冬有雪〉的序文中，施並錫將自己作品分成下列幾個階段：

　　初發階段（1964～1971）、關懷環境，鄉土寫實（1972~1982）、溫馨親情階段（1983~1989）、奔與崩的年代，批判階段（1990～2002）、再尋美麗臺灣，見證臺灣珍貴圖像（2002～014）等五個階段。

　　初發階段有〈夕陽古剎〉、〈豪邁靜物〉等厚塗黑色的率性作品，與〈月光戀愛著海洋〉等溫馨的抒情風格。關懷環境，鄉土寫實階段，正是臺灣退出聯合國，我們處於「亞細亞孤兒意識」之時，所以選擇關懷以臺灣為主題的題材：有〈人潮〉（李師科事件）、〈在高速公路上〉、〈大興土木〉等代表作。溫馨親情階段，初為人

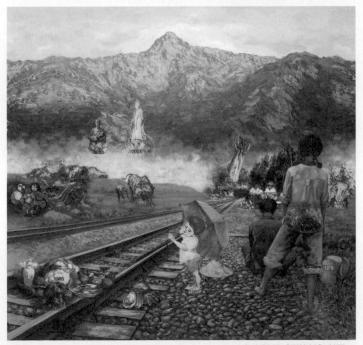

畫路歷程《彩筆誌》封面。

父的階段，以重建倫理觀念為主體，畫出〈小孩子與小魚兒〉、〈全家福〉、〈春暉寸草〉等作品。奔與崩的年代，批判階段：以畫臺灣牛系列作品，來暗喻臺灣人的性格，以粗獷筆調、厚重肌理、強烈色調表現臺灣的多事之秋，有〈等待天空湛清〉、〈楚河漢界〉、〈大遊行〉等作品見證。再尋美麗臺灣，見證臺灣珍貴圖像：以臺灣價值為核心、關懷土地為半徑，建構臺灣美麗的圖騰，有〈登頂玉山〉、〈布袋戲前〉、〈淡水暮色〉、〈川流〉（羅斯福路）等作品。每個階段都有其代表作品。

這次的展出藝評家李欽賢在序文〈施並錫繪畫編年解碼〉中，開章明義地寫著：「二〇一四年施並錫大型編年展，呈現了一路走來的創作脈絡，反映出凡肯用思想下筆的藝術家，絕對與時代潮流、社會環境、在地民族性有所連動，都會活生生地投射到他的畫布上。因為施並錫用心觀察臺灣現狀，成為主題內面的張力，他除了巡禮臺灣山水之外，也不斷直述臺灣大地、社會沉痛，每一階段性畫作，即代表各時代思潮的起伏。………」，這段話足以彰顯施並錫作品的內涵，是見證臺灣歷史的圖像文本。

約在二〇〇〇年左右，施並錫在臺北建國南路的《慧矩雜誌社》認識一位佛學造詣很深的居士鄭振煌，並與家人想為佛教奉獻一點力量，因此在一次「聖地畫展」的義賣活動中，與吳勇猛、陳清香伉儷結下善緣。陳清香教授為藝術史權威，曾為施並錫的《清淨聖地》撰寫圖文介紹，肯定了施並錫的成就，留下美好的印象。

由於陳清香教授的引進，認識了高而潘建築師，藝術觀念前衛的高建築師，正為新北市板橋區文化路的龍山寺文化廣場大樓中庭設計壁畫圖像，喜歡現代藝術的高建築師希望圖像醒目，並深具內涵與平民的歷史性，能直指人心。在與建築師交換意見的當時，施並錫想到以〈淡水

河的散步〉為題，因為施並錫想起周添旺創作〈河邊春風寒〉時，是坐在淡水河畔，看著流水蕩漾，想出了音樂的節奏，因此想到河川是文化的發源地。

　　施並錫創作這幅畫，主要表現從中國東渡來臺灣的先民，四百多年來的一段歷史，他分成四張油畫繪製，原幅長六米四，寬八十公分，現在原圖收藏在萬華龍山寺二樓的會議室中典藏。

　　這幅圖像最主要是信仰文化的傳播，文本當然必須具備在地的精神，淡水河位於臺北盆地，也是北臺灣文化的入口，而龍山寺由福建地區分靈而來，龍是屬於中原的文化，因此第一段畫由巨龍起始，龍角上簡化為兩條彩帶，表示「龍」文化進入臺灣，由淡水河入口傳入又有觀音「山」，點出了「龍山寺」的名字。第二段畫龍身化為淡水河，龍鬚伸向遠方，北臺灣廣大河岸的山林，是平埔族凱達格蘭人生存的地方，以打獵、捕魚為生，凱達格蘭人稱獨木舟為「艋舺」，因此成為萬華一帶的古地名。第三段有北臺灣景觀，融入十三行遺址的歷史，臺灣原住民文化，追逐野豬、百步蛇、黑熊、水牛，以及盛開的百合花。其中穿插原住民與漢人之間的通婚、漢人入臺後的農耕，繼新莊之後、艋舺的大墾植圖像。第四段壯闊大殿，有飛簷起翹、琉璃護瓦、龍蟠石柱、石獅與漏窗，捕捉出清代臺灣佛寺的俏麗風華。畫面集合了耕種、收成、挑擔、運貨等場面，婚嫁喜慶，鑼鼓喧天、浩浩蕩蕩的隊伍，熱鬧非凡。

　　這幅圖畫經過潘建築師的設計，林俊成教授，以馬賽克做成〈龍山寺物語〉壁畫，在緊鄰新北市議會旁的龍山寺文化廣場，在一樓電梯間周圍呈現，作品全長二十四公尺高，寬三公尺，使用了三百多色的磁磚，詳細傳達了原圖的視覺效果及藝術性。提出將油畫轉成馬賽克壁畫的構

想是潘教授，在建築設計構想時，就把藝術品同步考慮進去的正規作法，成就了這幅巨大的好作品，建築物與藝術作品結合得相當完美。

承做這幅馬賽克壁畫的林俊成教授，承繼顏水龍教授的工藝技術，並將顏師的精神發揚光大，他說：「『馬賽克』是由『MOSAIC』按照發音直譯中文，意為『鑲嵌細工』、『拼嵌』。從字面意義可以了解到，『鑲』是把某些嵌在另一個物質中間或上面，『嵌』是補縫隙，這種填補或置放的過程就是鑲嵌。」馬賽克壁畫是一種裝置藝術，跟建築物做完美的結合，把油畫變成馬賽克壁畫，可以長久保存，容易保養而不易毀損，這種將美與生活結合，是一種文化經濟。

筆者常常在想，臺灣的寺廟、學校、公共建築空間，假如能在其適當的位置，建造（繪上）具有臺灣精神的藝術作品，使我們的國民或旅遊者，透過圖像來了解臺灣的歷史與故事，無形之中傳承祖先的思想文化，了解臺灣人的生活情境，以臺灣為主體的文化，才能去傳承、深耕與創造出來。

板橋龍山文化廣場馬賽克壁畫，3mX24m，陳毅偉攝影，2004。

〈龍山寺物語〉，油畫原作，80cm×640cm，2002～2004。
（現為龍山寺收藏）

| 第 十 五 章 |
傳承・深耕與開創

　　施並錫時常說：「臺灣經濟起飛後，山川日漸變色。
淳樸民風消失。青山綠水不再美好。昔日那無垠綠野，縱
橫阡陌。那幽篁搖曳，鳥兒吟唱枝頭。那流不斷悠悠清
水，看不完的處處濃郁人情，如今何處尋覓？臺灣人把理
想的實現，錯轉為對名、利的追逐。盲目的努力及付出，
卻換來豐衣足食後的心靈空虛。加以為了選票的統治政
權，絕不願真心提昇人民的心靈層次，而努力提倡公民美
學權，提昇文化品質。今日亂象處處生，不少人寧願放縱
於物慾，勤樸美德早為虛華取代。欲改善社會風氣，建構
正確價值觀，首先需建設心靈故鄉。」

　　又常對學生講：「建設心靈故鄉，須藉藝術拉近人與
土地、歷史的距離。無論哪一類型的藝術從醞釀、創作、
表現到欣賞，所依賴的是情感、感通，自願自發的，而非
邏輯、說理、強制接受的。情感因子是非理性的，但它必
須建立或據於愛、美、善。審美因子是超越文字語言詮釋
的極限，它也相同地據於愛、美、善。藝術的感染或感通
是直指人心的。凡優異之藝術作品均是其所屬時代的精神
標記，其中有藝術家的意志。能感動人者通常是以意志，
『詩言志』，志乃心的力量散發。有愛、美、善之心力的
藝術，必能使人感動而打從內心深處同意藝術創作者之藝
術意志。善美意志才能引領吾人對自己土地、家園、歷史

的重視。」

他認為「繪畫藝術是籠天地於形內，納萬物於筆端。是創造力的釋放，繪畫能與世間各種事物做最佳的聯結。他不立文字，直指人心。」因此，除了創作之外，也常常接受學校、社團、畫會等單位的邀請，進行各種美學的演講，發表各種學術論文。將平常所說、心裡所想的美學觀念、社會觀感，訴之筆墨寫成一本一本專書，出版過的文集已近三十本，也算是一位多產的作家。仔細研讀他的文章，是對臺灣的愛，為臺灣人建構心靈的故鄉，承繼臺灣人刻苦耐勞的精神，傳播對土地與人民的愛，在生活之中建構大地的歷史意識。

二〇一〇年施並錫應「彰化學編輯委員」之邀，寫了一本《畫家圖說彰化》，書中主要介紹日本畫家不破章與彰化畫家張煥彩的關係，這兩人的作品如何影響彰化縣的畫家，建構彰化縣的美術發展的一段歷史，透過他的整理寫出文化（繪畫）的傳承、累積和扎根的觀念。施教授說：「現代人缺少人本倫理觀──這是一種完全別於權威倫理觀，發自良知良能仁心之倫理觀。人本倫理觀是人文價值觀的一種，產生於創造性生活上。這是自我生命力的擴張與深化。」

同年，邱建富任彰化市市長，把每年的五月二十八日訂為「賴和日」，二〇一一年的「賴和日」，筆者與施並錫在彰化市立圖書館，展出「詩情畫意彰化城」詩畫雙人展，我們選擇彰化市三十個景點，做詩與畫的聯展，其中有一幅作品〈一桿秤仔〉的小說引發的創作，是一種磺溪精神的展現。

這篇小說發表在一九二六年二月四日、二十一日的《臺灣民報》上，描寫菜農秦得參為了賣青菜，向鄰居借來一把新的秤仔，沒想到受到警察的刁難，純樸的農民

在警察無理的欺壓下，把警察殺了，自己也自殺了。小說寫警察對臺灣人民的壓迫，事實上這些警察常假「法律」之名，進入人民的生活中找碴，賴和在小說中寫著：「因為巡警們，專門搜索小民的細故，來做他們的成績，犯罪的事件，發現的多，他們要高昇就快。所以無中生有的事故，含冤莫訴的人民，向來是不勝枚舉。什麼通行取締、道路規則、飲食物規則、行旅法規、度量衡規紀，舉凡日常生活中的一舉一動，通通在法的干涉、取締範圍中。」

　　小說表達了「法律」（秤仔）是要約束人民所制定出來的，警察是目無法紀的，警察說稱仔有問題，就是有問題而把「秤仔」打斷擲棄，隱喻著警察是不受法律的限制的，就連本來是一桿「官廳專利品」的標準稱仔，因那警察大人索賄未成，就失去了準確性，就判定秦得參犯法。

　　後段的小說寫著：「那是一個圍爐的除夕夜，秦得參有一種不明瞭的悲哀，止不住漏出幾聲的嘆息，『人不像個人，畜生，誰願意做。這是什麼世間？活著倒不若死了快樂。』……他已懷抱著最後的覺悟。」這一段文字告訴臺灣人，如果活得沒尊嚴必須放力一搏，因此有「覺悟下的犧牲」，與警察同歸於盡的行為發生，小說的故事中有許多象徵的意義存在。

　　展出時施並錫教授說：「我一直希望過著『行之乎淑世之途，遊之乎繪藝之園』的生活。而詩人康原君的生命境界在兼有平易簡樸和真摯虔誠之勝。其詩作能在親切、歡娛中現出哲思及憂國憂民的哀怨。他豁達至性情深，超世卻也不忘情於淑世。正是一位『不志乎利，且其言也藹如。』的文化人。康原君與我共擬彰化市著名景點、歷史建物。分別以詩合畫，自主獨立的表現或呈現。祈望藉由和詩畫集的出版流通，引發有心人士的興趣而注意彰化市寶的重要。」

〈一枝秤仔〉，30F油畫，2011。

　　透過圖像與詩歌來認識彰化的歷史、人文、產業，詩
文就能讀出傳統的文化精神，畫家以人文的視角，引領觀
眾認識彰化、熱愛土地，走入生活的情境中，聆聽土地與
人民的聲音，了解作品中的語彙與精神，激發共同的人文
關懷與情感記憶。有誰明白〈一枝秤仔〉所代表的意義與
價值呢？也許賴和精神就是一部分的彰化精神。

　　精神價值（Spiritual Value）係指社群或族群以擁有
獨特之文化意義和信仰（非經濟、政治、偶像信仰），在
生活中表現全然自信與自尊，同時也尊重他人和所有生
命。精神價值的建塑，是為漫長而艱難的善心、愛心工
程。

　　施並錫又說：「藝術的宗旨，是用心把愛、善找回

〈好男好女〉，立體雕塑，烤漆、不鏽鋼，放置於陽明醫學院，2003。

來。藉藝術的薰染和催化，人的理念和心靈均可交流融
合，幫助人們理解外在社會的本質，並產生認同感。而
認同感也是愛心基礎的一部分。康原君與我，基於此一觀
點，遂決志以詩畫合作，推出『詩情畫意彰化城』的藝文
活動。透過此一微小火花，表達我們呼籲尋找彰化精神的
冀盼。」這段話足以看出，施並錫為了創作臺灣的文本，
做了多用功的創作與思考。

　　從臺灣師大退休以後，施並錫在故鄉蓋了一間畫室，
做為創作的場域，回到彰化後不須到學校上課，每天還是
思考著要如何創作臺灣的圖像文本，以圖像為臺灣寫史，
紀錄臺灣社會的變遷，並創造新的作品。還要回到員林陪
伴高齡的母親，關心她的生活起居，以及母親的心情變化
和身體的老化；又必須返回臺北的家，看看妻兒或應邀展
出或演講，南、北奔跑在高速公路上，更希望自己回到故
鄉能深耕藝術的田土。

〈官將首〉，20F油畫，2013。

〈布袋戲台記事〉（地方特色、文創工作），20F油畫，2013。

〈廟前的文化創意〉（雲林土庫），20F油畫，2013。

魅力刀
刀與
彩筆誌

輯　三
魅力彩筆——
施並錫個人畫展

〈員林老屋〉，四開水彩，1964（高中水彩）。

〈通往臺北的橋〉，四開水彩，1967。

〈夕陽古剎〉，20F，1968。

〈課堂裡的靜物〉，25F，1969。

〈課堂裡的模特兒〉，4F，1969。

〈雙魚（靜物）〉，12F，1969。

〈師大紅樓〉，25P，1969。

〈貝殼〉，標準開水彩，1973。

〈鳥飛溪石上〉，標準開水彩，1974。

〈南方澳漁港〉，標準開水彩，1974。

〈石橋、流水、人家〉（石碇），標準開水彩，1974。

〈橋下溪聲〉（石碇），標準開水彩，1974。

〈蘭嶼紅頭村〉，標準開水彩，1975。

〈怒海獨釣〉，60F，1975。

〈野柳所見〉，標準開水彩，1975。

〈兩極之間〉，30P，1975。

〈西門町〉，對開水彩，1976。

〈殘壁尋覓〉，12F，1978。

〈春天到〉，6F，1980。

〈臺北的天空灰濛濛〉，40F，1981。

〈舊垣拾趣〉,
15F,1982。

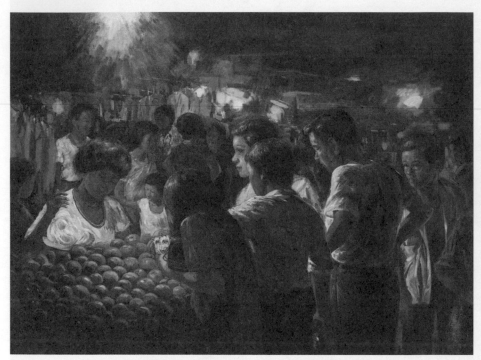

〈每天晚上〉，60F，1982。

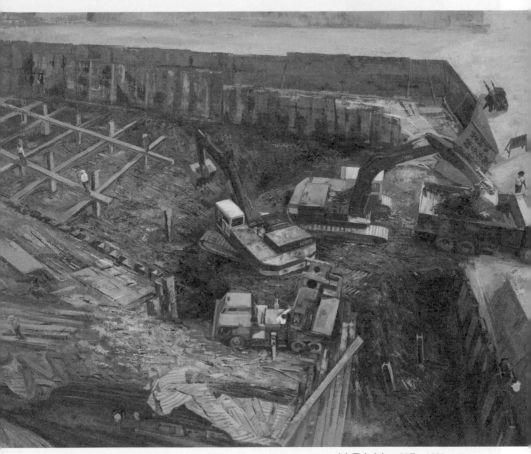

〈大興土木〉，80F，1982。

〈母親的歲月〉，8F，1981。

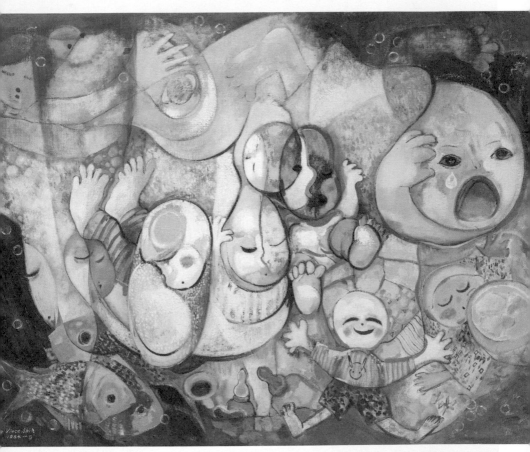

〈人之初〉，60F，1984～1985。

〈秋高肥蟹待淺酌〉，對開水彩，1984。

〈廚房的幸福（貓窺滿漢）〉，30P，1985。

〈全家福〉，80F，1986。

〈羅袖掩風寒，但令孩兒飽〉，40F，1986。

〈小男孩與小魚兒〉，40F，1986。

〈哺乳長養，隨時將育〉，60F，1986。

〈童子拈花〉，12F，1987。

〈無染〉，30F，1988。

〈童子聽瀑 1 〉，40F，1988。

〈童子聽瀑2〉，50P，1988。

〈現代人系列〉，110F，1990。

〈現代人系列〉，110F，1990。

〈消失地平線的空間〉，110F，1990。

〈臺灣牛系列──雙〉，8F，1993。

〈臺灣牛系列──恩愛〉，8F，1993。

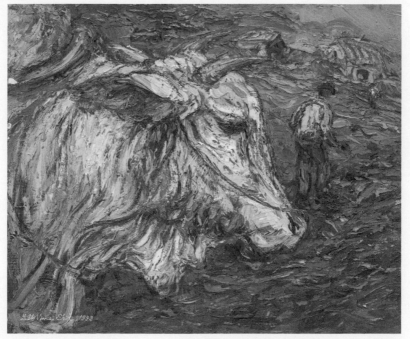

〈臺灣牛系列——日出而作，日落而息〉，12F，1993。

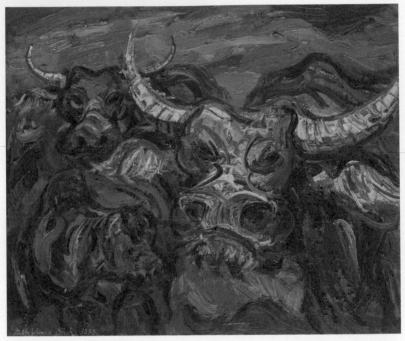

〈臺灣牛系列──讓我喘息〉，10F，1993。

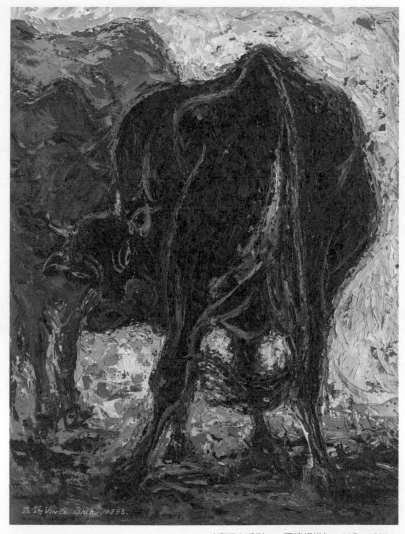

〈臺灣牛系列——兩情相悅〉，12P，1993。

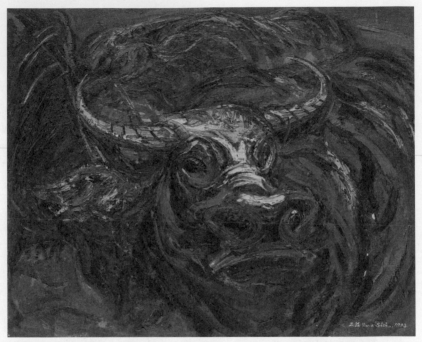

〈臺灣牛系列──公牛〉，20F，1993。

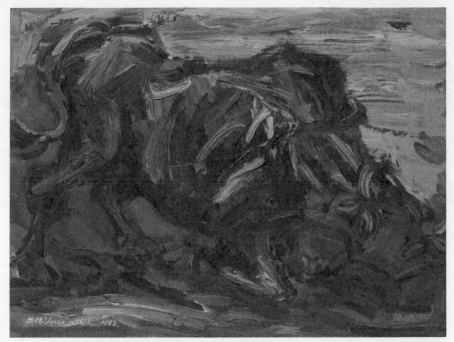

〈臺灣牛系列──拉車的牛〉，12P，1993。

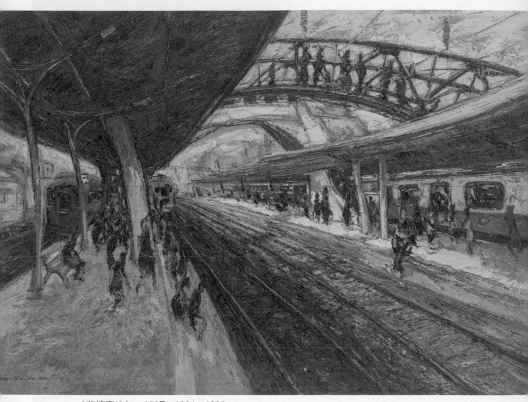

〈悲情車站〉，120F，1994～1996。

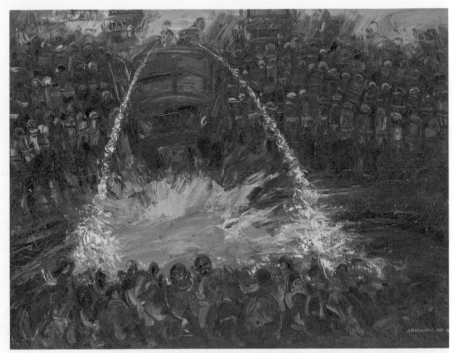

〈鎮暴水車〉，100F，1994～1996。

〈機車物語〉，150F，1995。

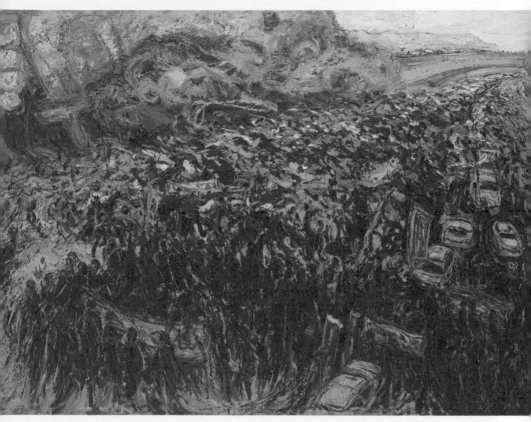

〈大遊行〉，120F，1995。

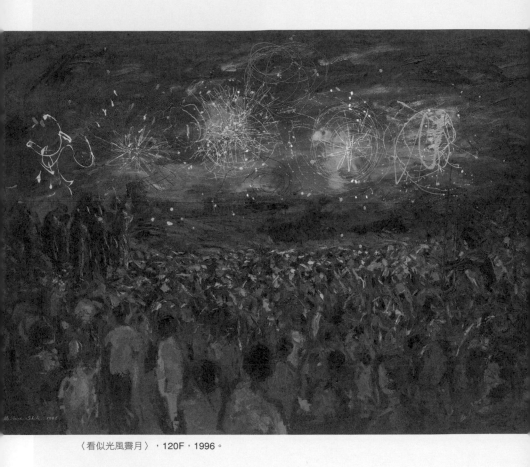

〈看似光風霽月〉，120F，1996。

〈關懷〉，對開壓克力彩，1996。

〈競爭〉（NBA球賽），150F，1997。

〈迎神遊街〉，120F，1997。

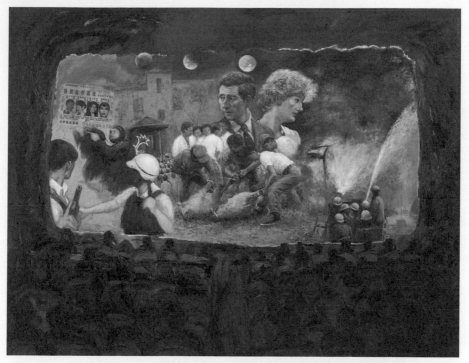

〈大螢幕〉，150F，1997。

〈倆者之間〉，標準開壓克力彩，1993～1999。

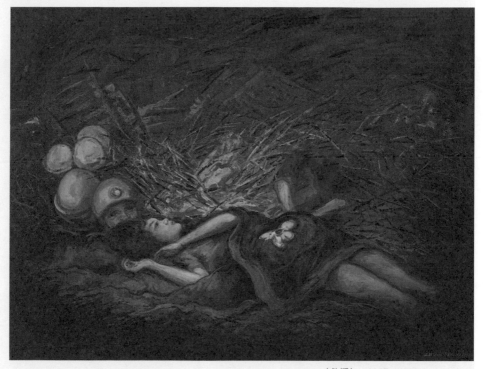

〈救援〉，110F，1999。

〈高屏溪橋之斷〉，120F，2000。

〈川流不息〉，120F，2000。

〈國土危脆〉，120F，2000。

〈林旺　瞎子摸象〉，標準開壓克力彩，2003。

〈墾丁所見〉，10F，1985。

〈紅毛城〉，10F，1992。

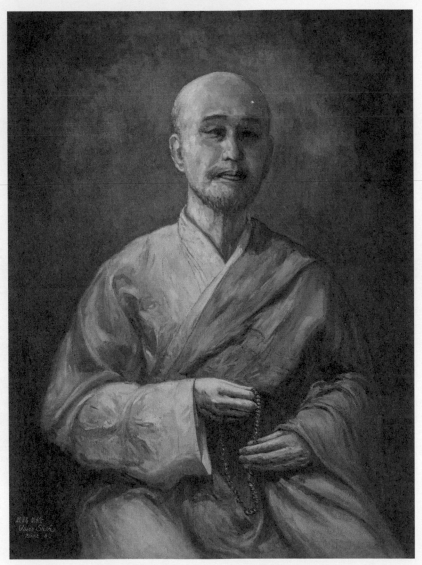

〈觀想弘一大師法相〉，30F，2002。

〈母子情深（鳥）〉，壓克力彩，2003。

〈高雄中路村吳家古厝〉，12F，2004。

〈旗山農會〉，10F，2004。

〈乘勢〉，70cm×133m，2005。

〈川流（羅斯福路）〉，20F，2005。

〈大城（鄉）小巷〉，10F，2008。

〈得月樓〉（金門），6F，2010。

〈金針花田〉〈六十石山〉·200P 油畫 · 2011

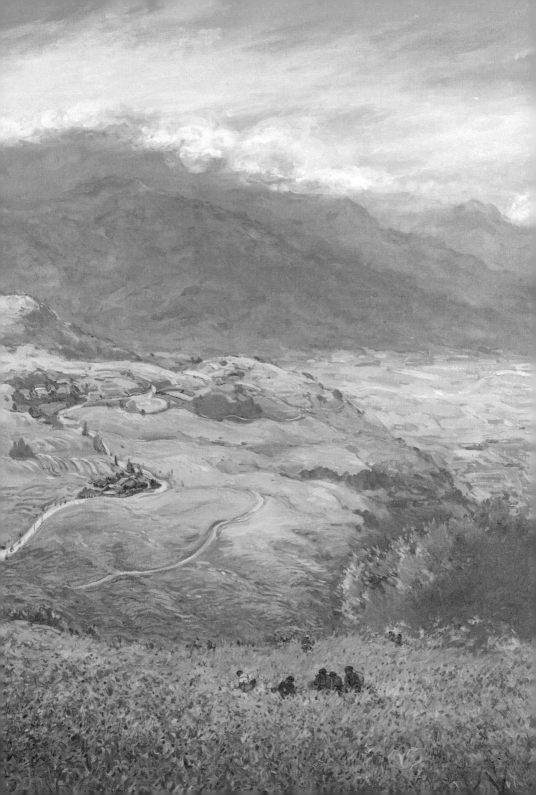

【附錄】施並錫簡歷及大事紀

1947 出生鹿港杉行街（臺灣發生二二八事件）。

1951 隨父親移居員林。

1953 進入育英國小，後轉員林國小。

1960 進入員林中學。

1971 國立臺灣師大美術系畢業。

1977 省立博物館展出（油畫、水彩120件）。

1979 臺北太極畫廊展出「吾土吾民」。

1980 臺北太極畫廊展出「泥土芬芳」。

1981 臺北太極畫廊展出「有情大地」。

1982 臺北太極畫廊展出「生活‧1982」、臺中名門畫廊展出「環境變遷」、高雄玄門畫廊展出「人間系列」。

1983 與豐原宋素容女士結婚。

1984 應國防部之邀繪製巨型戰畫〈古寧頭大捷〉（800號油畫，現為金門古寧頭戰史館永遠收藏）、生長子又仁（宣兆）。

1987 獲首屆席德進基金會繪畫大獎（得獎作品：生命的誕生與茁壯）十五幅。

1989 臺北印象畫廊展出「臺灣行腳第一步」。

1991　紐約大學藝研所畢業（M.F.A）、畢業展出「現代人系列」。

1993　獲中華民國畫學會油畫金爵獎。

1994　獲臺灣省文藝協會第十七屆中興文藝獎。

1997　彰化縣立文化中心，展出「生命的誕生與茁壯——母與子系列」作品三十餘幅、並出版《生命的誕生與茁壯》、捐贈〈浩淼有情海〉（200M油畫）與〈碧煙自在山〉（200P油畫）給臺北市立仁愛醫院，以美化醫院、由草根出版《牛事一牛車》、草根出版《紐約藝術現場掃描》。

1998　於臺灣師大美術系館師大畫廊展出「大世紀記事——都會系列」、並出版《大世紀記事》圖文集、於臺北市仁愛醫院五樓會議室「牛事一牛車」三十餘幅、十二月在淡江大學展出「都會系列」、策展臺北市立美術館舉辦第四屆二二八美展「歷史現場與圖像」、印象畫廊出版《洋洋大觀》畫冊。草根出版《讚頌花開》。

1999　獲臺北建成扶輪社臺灣文化獎、臺灣發生九二一大地震、策展臺中縣政府主辦「震震有慈迎千禧」藝術品義賣鐫助九二一災民、由前衛出版《圖像見證　見證圖像》。

2000　舞陽美術出版《細水長流》油畫集、草根出版《施老師的油畫風景課》、望春風出版《畫說福爾摩沙》。

2001 獲文建會九十年度第四屆文馨獎銀獎、四月於師大畫廊展出「流嬗大地」、十一月於臺中縣立文化中心展出「怒吼大地」、並出版《怒吼大地》畫冊、於臺北慧炬雜誌社講堂展出「清淨聖地」、策展蔡瑞月舞作重見之圖像，四十人聯展於北投鳳甲美術館、臺北市政府雙園國中之公共藝術設置籌備與執行、策展第五屆玉山運動之「塑建玉山圖像」展覽於中正藝廊、由前衛出版《橘園茂纍》、桂冠圖書出版《溫柔的美感》詩畫集、草根出版《流嬗大地》。

2002 獲中國文藝協會文藝獎章、彰化縣文化局四樓展出「流轉變遷」。

2003 任高雄文化局局長（2003～2005）、於臺北市T.N.T寶島新聲電臺展覽廳展出「翠綠展顏 大地開懷」。

2004 高雄縣文化局展出「古蹟之美」、策展高雄文化局主辦橋頭糖廠黑銅觀音文化節、策展高雄縣政府主辦大貝湖偶戲文化節。

2006 出版《縱情南方》圖文集。

2007 創立員青畫會（任會長）、員林塞凡提斯展出「林仔街之美」。春暉出版《臺灣牛的心聲》。

2008 彰化縣文化局出版《走遍半線巡禮故鄉》圖文集。

2009 彰化縣文化局展出「彰化巡禮」（礪溪接力美展）、十月臺北市行天宮附設圖書館展出「行禮臺灣 天天畫您──Formosa」、十一月彰化縣文化局展出「彰顯臺灣 化為彩韻」、十二月高雄縣立文化局展出「美麗與哀愁」、由前衛出版《天天約ㄏㄨㄟˋ》、出版《美麗與哀愁》畫集。

2010 由晨星出版《畫家圖說彰化》、出版《天倫親情》畫集。

2011 彰化市立圖書館展出「詩情畫意彰化城——康原、施並錫詩畫雙人展」，並出版《詩情畫意彰化城》、出版《水的容顏》畫冊。

2014 臺中市港區藝術中心展出「彩筆誌——行看千山萬水」、七月在彰化發表《圖繪沒力島傳說》。

2015 以《圖繪沒力島傳說》榮獲巫永福文化評論獎。

國家圖書館出版品預行編目資料

施並錫魅力刀與彩筆誌／康原◎文, 施並錫◎圖. 初
版. -- 臺中市：晨星，2015.10
面； 公分. -- （彰化學叢書；047）

ISBN 978-986-443-050-5（平裝）
1.施並錫 2.畫家 3.臺灣傳記 4.作品集

940.9933　　　　　　　　　　　104015977

彰化學叢書047

施並錫
魅力刀與彩筆誌

作　　　者	康　　原	
繪　　　圖	施 並 錫	
主　　　編	徐 惠 雅	
美 術 設 計	王 志 峯	
封 面 設 計	王 志 峯	
總　策　畫	林 明 德・康　　原	
總策畫單位	彰 化 學 叢 書 編 輯 委 員 會	
創　辦　人	陳 銘 民	
發　行　所	晨星出版有限公司	

台中市407工業區30路1號
TEL：04-23595820　FAX：04-23597123
E-mail：service@morningstar.com.tw
http：//www.morningstar.com.tw
行政院新聞局局版台業字第2500號

法 律 顧 問	陳思成律師
初　　　版	西元2015年10月10日
劃 撥 帳 號	22326758（晨星出版有限公司）
讀 者 專 線	04-23595819#230
印　　　刷	上好印刷股份有限公司

定價 380 元
ISBN 978-986-443-050-5
Published by Morning Star Publishing Inc.
Printed in Taiwan

更方便的購書方式：

1 網站：http://www.morningstar.com.tw
2 郵政劃撥 帳號：22326758
　　　　　戶名：晨星出版有限公司
　　　　請於通信欄中註明欲購買之書名及數量
3 電話訂購：如爲大量團購可直接撥客服專線洽詢

◎ 如需詳細書目可上網查詢或來電索取。
◎ 客服專線：04-23595819#230　傳眞：04-23597123
◎ 客戶信箱：service@morningstar.com.tw